水彩技法诀窍

三淼君 著

清华大学出版社
北京交通大学出版社
·北京·

内 容 简 介

本书是作者在整合了网络教学经验与图书出版经验的基础上，化繁为简地讲解了画理、画材、基础绘画技法、水彩特性、水彩技法应用案例。涉及改图补救技巧、不同水彩效果制作和实践拓展案例练习。本书的案例练习从静物、风景、建筑、植物和风格几个维度出发，将水彩技巧融于其中，灵活运用平涂、混色、接色、晕染、干皴、破色等技法，在绘画的同时懂得画理，能举一反三。本书针对没有任何水彩绘画基础的读者，希望通过本书的学习，也能快速学会水彩绘画。

本书封面贴有清华大学出版社防伪标签，无标签者不得销售。

版权所有，侵权必究。侵权举报电话：010-62782989　13501256678　13801310933

图书在版编目（CIP）数据

水彩技法诀窍 / 三淼君著. — 北京：北京交通大学出版社：清华大学出版社，2021.8
ISBN 978-7-5121-4496-5

Ⅰ. ①水… Ⅱ. ①三… Ⅲ. ①水彩画 – 绘画技法 Ⅳ. ①J215

中国版本图书馆 CIP 数据核字（2021）第 132063 号

水彩技法诀窍

SHUICAI JIFA JUEQIAO

责任编辑：韩素华

出版发行：清华大学出版社　邮编：100084　电话：010-62776969
　　　　　北京交通大学出版社　邮编：100044　电话：010-51686414
印　　刷：艺堂印刷（天津）有限公司
经　　销：全国新华书店
开　　本：185 mm×260 mm　印张：7.5　字数：192 千字
版 印 次：2021 年 8 月第 1 版　2021 年 8 月第 1 次印刷
印　　数：1～3 000 册　定价：68.00 元

本书如有质量问题，请向北京交通大学出版社质监组反映。对您的意见和批评，我们表示欢迎和感谢。
投诉电话：010-51686043，51686008；传真：010-62225406；E-mail：press@bjtu.edu.cn。

前　　言

绘画是一辈子的事，对此我从未感到满足，但是学会了放松，在不断做加法的同时，我也尽量尝试不同风格的减法创作，并且总结绘画经验，让技法更直接明了、更容易达到目的，比如晕染与接色的相似之处、水痕的制作与去除等。

在总结了以往书籍出版后读者反馈的建议和几期网络教学课程的经验后，我整合了基础技法和常见绘画问题的解决办法。本书的主要内容包括画理、画材、基础绘画技法、水彩特性及水彩技法应用案例。在"案例示范"篇，从静物、风景、建筑、植物及风格几个维度来融会贯通前面几部分的内容。

授人以鱼不如授人以渔，希望本书给学习水彩画的你带来一些帮助和借鉴。

三淼君
2021年7月

三淼君学生作品赏析

目录

1 **画理** .. 1

2 **画材** .. 5
 水彩颜料 .. 6
 水彩纸 .. 9
 画笔 .. 12
 水彩媒介 .. 14
 纸胶带及裱纸方法 .. 19
 画材维护 .. 21

3 **基础绘画技法** .. 23
 平涂技法 .. 24
 混色技法 .. 24
 接色技法 .. 25
 晕染技法 .. 25
 干皴技法 .. 26
 破色技法 .. 26
 修改与补救 .. 27
 其他机理塑造 .. 31

4 **水彩特性** .. 37
 透明度 .. 38
 着色度 .. 39
 调色 .. 40
 环境色 .. 41

5 **水彩技法应用案例** .. 42
 静物案例——海螺 .. 43
 风景案例——泊船 .. 51
 建筑案例——乡间小屋 .. 59
 植物案例——希斯克利夫玫瑰 73
 植物案例——甜瓜 .. 94
 风格案例——碎花帐篷 .. 102

三淼君学生作品赏析

1

画　理

在开始绘画之前，让我们先了解一下画理。

画理，就是绘画的原理。技巧是桨，画理就是帆。只有懂得了画理，才能更好地进行绘画。

中国画论中评判作品的标准有谢赫的六法——气韵生动、骨法用笔、应物象形、随类赋彩、经营位置和传移摹写。其实，放到水彩绘画中，有些理论也是同样有用的。

欣赏一幅画，首先要看这幅画是否气韵生动，而其他五法是达到气韵生动的技巧和手段。一幅好的作品，无疑是打动人心的作品。气韵生动有时只可意会不可言传，是在积累和摸索过程中达到的个人气质。

骨法用笔是线条的艺术。实际上，水彩画中不强调线的使用，一般勾画草图后会在后续涂色过程中擦除。不过，绘画前需要用线勾画出所画物体的大致轮廓，也是需要精准的。

应物象形和随类赋彩，就是根据物象的形体、性质等来找准造型和色彩。没有形象就不会产生绘画；没有色彩则没有斑斓世界。要根据不同的描绘对象、时间、地点来使用不用的色彩。

经营位置相当于构图，是在画面中有计划、有目的地制造矛盾而又不断统一矛盾的过程。构图的方法有很多，如三分法构图、四六出枝、斜线构图、三角构图等，需要多加练习才能找到最适合的构图法。

传移摹写即临摹。师法大师、师法自然，是快速提高绘画技法的捷径。

下面大概讲一下在绘画中要懂得的几个基本知识点：三大面五大调、透视原理及色彩的基本性质。

三大面五大调

物体的形象在光的照射下，发生了明暗变化。在学习绘画时，掌握物体明暗调子的基本规律是非常重要的。物体明暗调子的规律可归纳为"三大面五大调"。

三大面：物体在光的照射下，呈现出不同的明暗，受光的一面叫亮面，侧受光的一面叫灰面，背光的一面叫暗面。这就是三大面。

五大调：调子是指画面不同明度的黑白层次。

（1）受光面（亮面）：是物体受90°光线直射的地方。这部分受光最大，调子淡，亮部的受光焦点叫"高光"，一般只有在光滑的物体上才能出现。

（2）中间色（灰面）：是物体受光侧射的部分。这部分是明暗交界线的过渡地带，色阶接近，层次丰富。

（3）明暗交界线：它受到环境光的影响，但又接受不到主光源的照射，因此对比强烈，给人的感觉调子最深。

（4）反光：暗部由于受周围物体的反射作用，会产生反光。反光作为暗面的一部分，一般要比亮面最深的中间颜色要深。

（5）投影：投影就是物体本身影子的部分。它作为一个大的色块出现，也算五调子之一。投影的边缘离物体近处较清楚，离物体渐远的部分较模糊。

学会了三大面五大调知识，就懂得了物象的浓淡、明暗，如画一朵花，其受光面的颜色更亮、暗面的颜色较深沉。即便是一片叶子也有明暗（中国绘画称

阴阳）的区别，受光面的颜色比暗面的颜色亮一些。

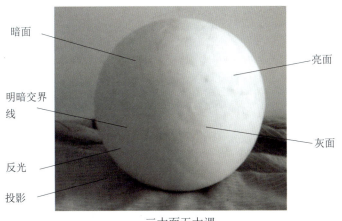

三大面五大调

透视原理

　　透视是绘画的基本原理，在绘画中常常应用。根据透视变化的基本规律，可以把透视分为一点透视、两点透视及三点透视三类。

　　一点透视又称平行透视。以正六面体为例，它的正面及与正面相对的面都为正方形，而且平行于画纸。由于透视的视觉变形，使观者产生近大远小的感觉，所以前面的正方形比后面的正方形显得大，连接两个正方形顶点的四条线向画面后方消失于一点。一点透视只有一个消失点（灭点），表现范围广，纵深感强。此类透视规律比较容易掌握。

　　两点透视又称成角透视。以六面体为例，它的任何一个面都不与画纸平行，而且都与画面形成一定角度，垂直相对的两组面分别向左、右消失为两点。此类透视有两个消失点，且在同一水平线上。两点透视的画面效果特点是自由、活泼。

　　三点透视又称斜角透视。当正立方体的三组平行线均与画面倾斜成一定角度时，则这三组平行线各有一个灭点。此类透视有三个消失点。三点透视通常呈俯视或仰视状态，常常用于加强透视纵深感，表达大型物品或建筑物。

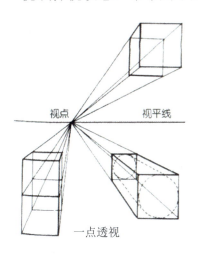

一点透视

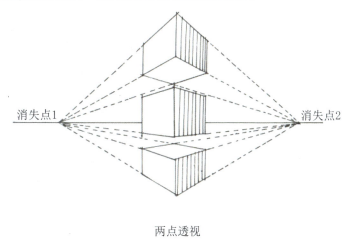

两点透视

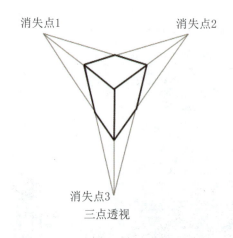

三点透视

色彩的基本性质

明度指色彩的明暗程度。对光源色来说,可以称光度;对物体色来说,除了称明度之外,还可称亮度、深浅程度等。

色相指的是色彩的相貌,是色彩之间相互区别的名称。人们对色彩的识别应该首先是从色相开始的。在可见光谱上,我们的视觉能感受到红、橙、黄、绿、青、蓝、紫这些不同特征的色彩。人们给这些可以相互区别的颜色定出名称,以便大家有一种共同的描述方式,这就是色相的概念。

纯度是指色彩的鲜艳程度,也有人称之为艳度、彩度、饱和度。从光学角度看,它取决于某种颜色波长的单一程度,波长越纯,这一颜色的纯度越高;反之,纯度越低。当红、绿、蓝三种波长的色光等量混合后,会产生白色光;当颜料的品红、黄、湖蓝三原色等量相混时,会产生黑色。黑、白、灰等没有色相倾向的色被称为非彩色,其纯度为零度。假如红、绿、蓝三种波长的色光混合之后,某种波长的色光的分量稍重,我们就能感觉出它的色相,这种混合色将被称为有彩色,其纯度高于零度。而且,这种波长的色光占的分量越重,色相感越明确,其纯度也就越高。

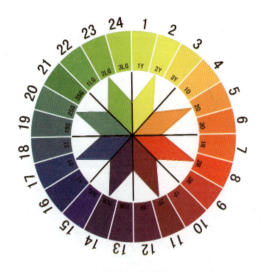

奥斯特瓦尔德色相环

2 画　材

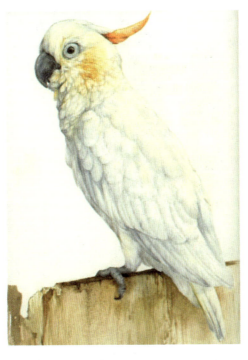

水彩颜料

固体水彩颜料

　　固体水彩由于其易于保存、携带方便等特性广受绘画人士的喜爱。我们可以买配好色的整盒装,或者购买单块散装自己搭配(颜料盒可单独购买,自己搭配各种颜色块并不困难)。固体水彩并不是完全干燥的,其中含有很多媒介剂,如蜂蜜、甘油等,方便蘸取,所以在过于干燥的环境下容易开裂,在过于潮湿的环境下又容易发霉。

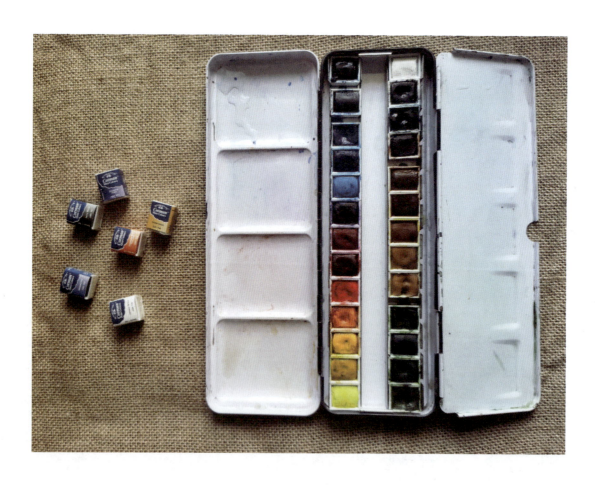

管状水彩颜料

相比于固体水彩颜料，管状水彩颜料更好蘸取，适合大量大面积作画的需求，但是较不易保存，经常脱胶，并且挤得不充分也会有一些损失，所以经常用管状水彩颜料作画的朋友可以买一个挤牙膏器来辅助挤净颜料（如下图中右侧的楞纹状颜料管就是被挤过的）。

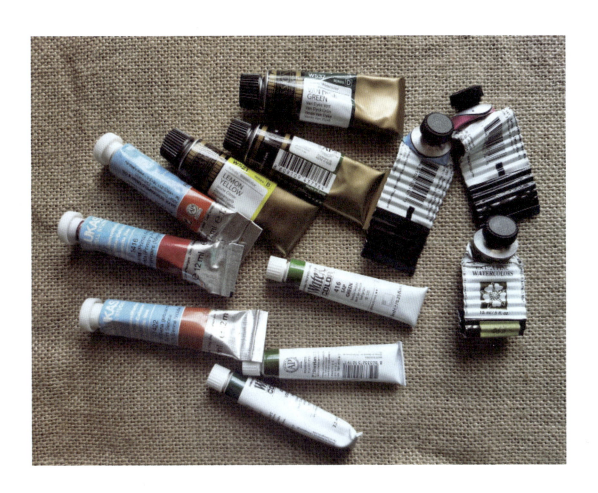

其他颜料

此外,还有一些可以用作水彩画的颜料,如国画颜料、液体水彩颜料、水彩棒(类似固体水彩)等。其中,很多并不是严格意义上的水彩颜料。那些粉质感很强、透明度不高的颜料尤其不适合作为水彩绘画颜料来用。液体水彩相对来说还可以,只是扩展性很强,也比较稀薄,画起来有一定的局限性。

不论用什么类型的水彩颜料,水彩的特性(如饱和度、透明度、扩散性等)都是独立的,和水彩颜料的种类并不完全相关。

水彩纸

材质区别

棉浆纸（下图中上面的那张）表面质感更柔和，在相同克数下比木浆纸更柔软，吃水能力更强，能够把颜色吸到纸内更深的地方，也就比较适合叠加颜色，可以承受多次上色；显色能力也比较突出。

木浆纸（下图中下面的那张）表面较为光滑坚硬，当应用淡彩单层涂抹时比棉浆纸干得快，当颜料和水量大的时候反而比棉浆纸干得慢；吃水能力差，不能够将颜料吸到纸内部而易浮于表面，所以不太适合叠加作画。

棉、木混合浆纸则结合二者的特性，处于较为中间的部分。在经济条件允许的情况下，比较推荐使用棉浆纸。

纹理区别

细纹纸（下图中上面的那张）多采用热压工艺制作，表面更光滑细腻，比较适合用来创作写实类水彩作品；相同克数下纸更薄，也更容易变形，可以装裱后再使用。

粗纹或中粗纹纸（下图中下面的那张）多采用冷压工艺制作，表面较粗糙，适合画一些风景画和细节不是特别多的作品，也适合画一些特殊肌理（如飞白效果）的画面。

正反区别

整装纸正面打开的一面便是纸张的正面；散装水彩纸无论钢印打在哪一面，将纸提起来迎光看一下，能够正确地读出纸张名字的一面即是正面。一般情况下，颜色画在纸的背面会干得更快，也更容易出水痕。不过，大部分画家不太在意正反面细微的差别，初学者可以正反面都画一下，感受一下差别。

画笔

由于笔头的形状、大小和材质等不同，水彩画笔可以分为很多种类。

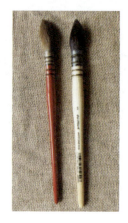

水彩画笔中最顶级的两种，一种是野生貂毛水彩笔（左图中左侧的笔），弹性好且不易断，聚拢性和持水性也不错，可以兼顾上色和细节的处理；另一种是松鼠毛水彩笔（左图中右侧的笔），笔毛更细，也更柔软，持水能力更强，弹性和聚拢性比野生貂毛稍差。两者因为材质昂贵，绘画品质突出，多为手工制作，所以价格也比较昂贵。这两种水彩笔是专业画家和绘画爱好者完美的水彩上色工具。

中国毛笔也经常用于水彩画上色。紫毫毛笔（右图中最左侧的笔），聚拢性和弹性都非常出色，适用于细节刻画和小面积上色；狼毫毛笔（右图中左二的笔）的特点与紫毫毛笔相同，但是各个方面比紫毫毛笔稍差一些；灰鼠毛笔（右图中左三的笔）毛更细一些，持水性最强，聚拢性相对最差；羊毫毛笔（右图中最右侧的笔）也是以持水性见长的毛笔，但各个方面比灰鼠毛笔差很多。

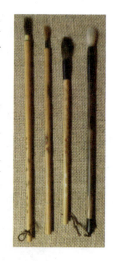

综合以上介绍可以看出，毛越细越能够持水，蘸取一次颜料可以画相对更大的面积，而弹性越好且越有韧劲的毛聚拢性越好，可以在上色的同时画一些边缘明确、线条精细的细节部分。

除此之外，还有很多混合毛的笔，性能是将各种毛的特点综合起来。

平头笔和勾线笔也是水彩画常用的笔型。不同于圆头和尖头笔的中规中矩上色，平头笔在整齐的边缘上色和大面积背景上色中表现出色，而勾线笔在细节刻画时必不可少。狼毫勾线笔非常费笔头（毛少且易断），所以可以买纤维材质的勾线笔，但是纤维材质比较硬，需要掌握好手上力度。

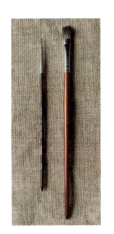

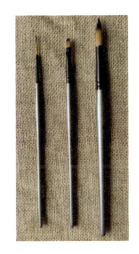

纤维材质的笔（多用于画油画等）在水彩画中也比较常见，因其不易变形且不易耗损，是价格相对低廉的一种水彩笔。纤维笔的特点是聚拢性好，持水性差，在绘画时要经常蘸取颜料，而且笔头硬，对绘画者的手上控制力要求更高一些。

除了以上介绍的常见水彩画笔外，还有斜头笔（为了保持笔头形状，纤维材质较多）、扇形笔（多用于油画晕染）、锯齿状笔（画草地等特殊肌理可以用到）等画笔。这些水彩画笔也是可以用于水彩绘画上色的。在绘画时，也不拘泥于用画笔来上色，成熟的绘画者会用卫生纸、海绵、手指等来辅助绘画。

水彩媒介

水彩媒介是用于水彩绘画的调节用具，不同的水彩媒介可以使得水彩增强某种特性或创造出特殊的视觉效果。下面列举一些常用的水彩媒介。

珠光水彩媒介

珠光水彩媒介与水彩混合绘画可以使得画面有一种闪光感，并且珠光媒介的颜色也有很多种，常见的有金色、青筋色、银色等。下面图例用的是银色珠光水彩媒介。

为方便读者观看调色，示范图中加大了珠光水彩媒介的用量。大家在创作中可以根据自己的需求来灵活运用，可以只加一点儿，也可以用纯珠光水彩媒介来叠色、混色。

正面看图片效果不明显，在有侧光或用眼睛直观地观看时，掺杂了珠光水彩媒介的水彩画面会有一种波光粼粼的视觉效果。

牛胆汁水彩媒介

当牛胆汁水彩媒介用于水彩画时，可以增强水彩画的流动性和扩散性。加入牛胆汁的颜料可以快速地向四周展开，并且铺展更为匀称。如下图所示，左侧为未加入牛胆汁的颜料，由于笔触（从左到右）的影响，即使扩散也可以看到一定程度的笔势；右侧加了牛胆汁，同样画出的一笔在扩散能力增强的情况下，扩散得更为均匀。

沉淀媒介

加入了沉淀媒介的颜料会出现小范围聚拢效应，呈现出一种颗粒质感，是比较常用的肌理效果制作媒介。

留白胶

留白胶和留白液类似，均起到阻挡水彩颜料被纸面吸收的作用，一般用在分开上色的部分，如小高光区、层次比较多或颜色差异比较大且结构复杂的部分。留白胶比较伤笔，在蘸取留白胶之前可以在笔头上先蘸取一些肥皂水或洗洁精水。留白胶可以直接使用或与水按 1:1 的比例混合使用。直接使用的留白胶较厚重，在上面多次叠色容易把留白胶蹭掉，但是遮盖比较完全，而按 1:1 比例混合使用的留白胶比较稀薄，不容易蹭掉，但是偶尔会出现遮盖不完全的现象。

　　待留白胶干透之后，在其上绘画，等颜料干透后，再用清洁擦（擦留白胶专用的橡皮）将留白胶蹭掉。这样就可以得到被遮挡的没有上色的区域了。要注意的是，必须及时清理清洁擦碎屑，不然容易将画面蹭脏。

其实还有很多可以用在水彩画上的水彩媒介,如增加光泽度的阿拉伯树胶、减缓干燥的调和媒介、脱胶后可以补胶用的阻挡剂等。有一些是水彩颜料自带的,单独加入可以增强效果,有一些是水彩颜料里没有的(如阻挡剂),还有一些是个人凭借绘画经验和喜好加入的(如盐、沙子等)。

有一些水彩媒介不太实用,如阻挡剂,不仅拯救脱胶水彩纸效果不理想,而且成本也比较高(用量多),此时不如买新纸或预防性地将纸保存好。也有一些水彩媒介比较小众,如在未干的颜料上撒沙子,待颜料干后再扫掉,从而制造出一种斑驳的效果。对此本书就不做示范了,感兴趣的读者可以自己去尝试。

纸胶带及裱纸方法

在绘制水彩画时，用纸胶带或水胶带裱纸，能起到固定纸面、使水彩纸在绘画前后不易变形的作用。下图中左侧和中间的宽边纸胶带能够很好地起到固定画纸的作用，它们一面有胶，一面光滑，在使用时将有胶的一面用水刷湿，再贴在画纸和画板上，待其干后就可以作画了。很多初学者裱纸失败的主要原因是在贴纸胶带之前没有将纸张背面和画板上将要贴纸的一面均匀地刷湿润。吃水的纸张会有一定程度的扩展，刷水之后再将纸胶带贴在纸张边缘，固定在画板上，这样会更好地固定纸张，纸张干透后绘画也更不容易变形。也有一些初学者将水彩纸不分正反面全部浸湿，感觉这样纸张扩展更多，裱纸后干透的纸张绷得更紧。这也是可以的，只是容易破坏纸张正面的胶（背面也有，不过要保护作画的一面）。如果给正面也刷大量的水，下笔应尽量轻一些。

下图最右边的是美纹胶带，也是很多初学者喜欢用的一种纸胶带，只是这种胶带绷不住纸张，更适合在纸上贴出整齐平滑的纹理或边缘。

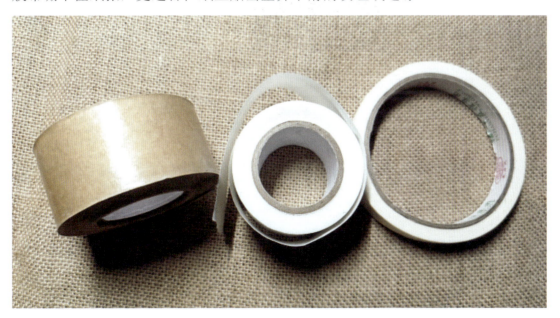

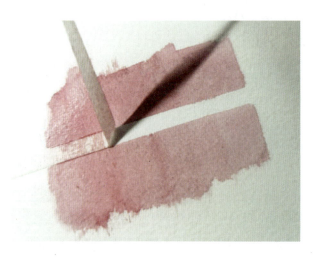

水胶带的裱纸方法请见视频。

画材维护

水彩画材比较"娇贵"。对于重要的画材,应尽量将维护做到位,这样可以很好地保护画材,延长其寿命。绘画完毕,应及时洗干净笔并晾干,纸张不要暴露在空气中,颜料中不要掉落进去异物等,这些都是基本的维护方法。下面扩展学习一下如何更好地维护画材。

水彩纸是水彩绘画中最重要的画材,尽量购买质量好的;它也是最不容易保存的画材,受潮后极易脱胶,而脱胶后的水彩纸在绘画时会出现各种斑驳的斑点,所以纸张干一些没关系。可以将新买的水彩纸放在黑色密封袋里,再放进去一些干燥剂来保存。南方的读者尤其要做防潮这一步。

水彩颜料如果干了,管装的可以剪开当作固体颜料来使用,若里面的油析出了,可以多挤一些颜料再把油调进去,性质变化并不大;但是如果颜料受潮、霉变了,就要把霉变的那层刮掉后再使用,不然用这种颜料绘出的画面会有很多霉斑。为避免颜料受潮,可以在使用后放一些小包的干燥剂,然后再关上颜料盒。颜料太干的时候比较难蘸取,绘画时可以边喷水边绘画,使得颜料表面松软一些。

绘画完成后，除了可以将作品放回塑封袋之外，如果想把画作展示出来，则需要在纸张表面喷定画液来增加其稳定性。定画液是可以迅速成膜的胶状液体。在使用时，将定画液置于距离纸张表面 30 cm 的位置，与纸面成 45°角来喷，待这面干透后再反过来喷另一面。由于水彩画的特性，用轻胶型定画液就可以了。

3

基础绘画技法

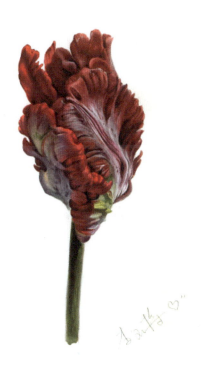

本章介绍一些基础的水彩绘画用笔方法，以便于大家在后续的案例中运用。

平涂技法

平涂技法是指将颜色均匀地涂在需要上色的部位，多用于背景色和底色上。其技术重点是颜色要均匀统一，所以配色时将颜料调和得多一些，这样初学者可以避免因多次调色控制不好比例而造成颜色产生差异。

混色技法

混色技法并非是将颜色在颜料盘里混合的过程，而是将不同颜色画在相同区域，使得颜色相互融合又各自区分的技法。在颜料水量大和混色之前就在纸上刷过水的情况下，混色的融合程度更大一些，这也不一定就好，而是要根据绘画需求来控制融合的程度。

接色技法

接色技法是比较常用的水彩绘画技法,指用一个颜色衔接之前画的还未干的颜色,是对混色技法的更精确的控制。

晕染技法

晕染技法和接色技法比较类似,接色技法是用不同颜色相接来绘画,而晕染技法是用水来衔接颜色,使颜色有一种淡出的效果,这也是比较常用的绘画技法之一。

干皴技法

　　干皴技法指用较少量的调和好的颜料,用相对较干的笔头画出斑驳的、不均匀的画面。如下图,起笔在上端,颜料相对较多,斑驳处较少,运笔到下部,颜料减少,画出的飞白较多。

破色技法

　　破色技法是用一种颜色或水将之前画的颜色破开的方法。不同于混色技法所追求的混而不同,破色技法要在前一种颜料半干状态下滴溅入新颜料或水,使得二者不便于融合且有相对更大的视觉冲突效果。

修改与补救

补色

在绘画的时候经常有涂不均匀、出现小水痕或缺色的情况,在不严重的情况下,可以适当填色补救,使得颜色均匀自然。如下图,先画一个颜色均匀的色块,再在色块上用水点一个水痕出来。

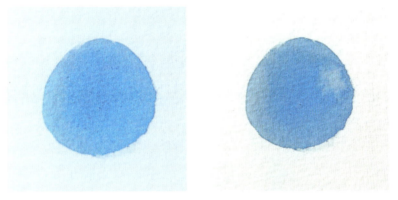

用相同的颜色画在需要补救的部位的中间,颜料的用量一定要少,然后将颜色向周围点画开即可。

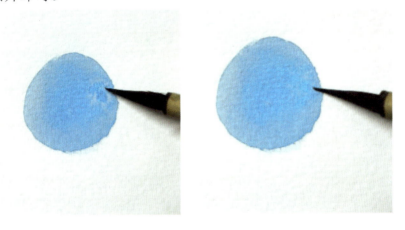

用笔尖把细小的缺色都点上颜色,补救就完成了。如果是大面积的不均匀就不要补救了,重新画比较好。注意:在补色时,一定要等需补色的颜料干透后再填色,以免颜料混色造成新的水痕。

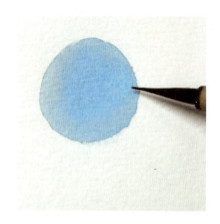

刷色

当水量大的时候,颜料最容易在边缘堆积,形成边缘较生硬的视觉效果。这时,可以用刷色法将过于深的部分刷掉一些。在颜料干透之后,用笔尖蘸水,涂抹在需要刷色的部分。

用卫生纸按压刷水的部分。需要注意的是,千万不要将卫生纸按着向外拉,否则会将刷下来的颜色拉到外侧,使得画面脏污。

可重复上述步骤2～3次,让生硬的边缘变柔和些。

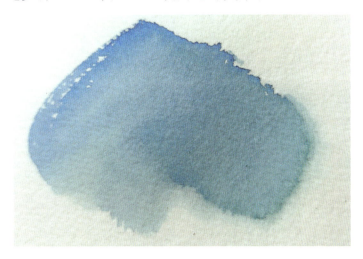

去脏污

在画水彩画的时候,经常有将颜料滴溅到纸面或蹭到纸面的情况。初学者出现这样的情况更多。那么,怎么来处理这些多余的脏污呢?这些斑点若没有滴溅在画面上,可以用破坏纸表面结构的办法来较深度地清理它们。

还可以将笔尖蘸上清水,涂抹有脏污的地方。

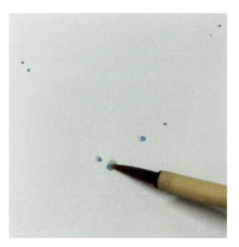

也可以用卫生纸浸水,按压脏污的地方,蘸取一部分颜料下来。不要等脏污处干透,要趁着有些潮湿的时候用橡皮擦干净。

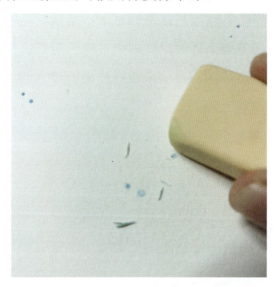

被水浸湿的脏污更容易被擦掉,而干的纸面相对不容易被破坏。同样,如果是大面积脏污也不适合用这个办法,并且去除了脏污的部位不能再次绘画;纸表面的胶被破坏掉之后,颜料会没有阻挡地被吸入更深,类似于严重脱胶。

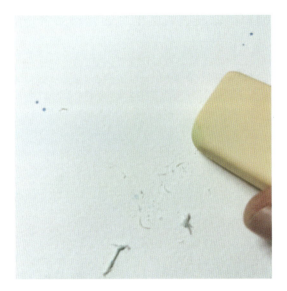

如果画面上有脏污，可以用上述步骤来补救，最好不用橡皮擦除这种对纸面损伤太大的方法。

其他肌理塑造

除了以上常见的绘画技法之外，水彩画也有很多独特且相对小众的绘画技法，例如，之前提过的在画面上撒沙子，待干后扫净以求斑驳的肌理；用刀片在半干的画面上刮出划痕；用滴溅的蜡烛做遮挡再上色；用海绵蘸取颜料在画纸上按压出肌理；用保鲜膜在半干的画面上按出纹理等技法，感兴趣的读者可以自己做一些尝试。

下面介绍两种比较常用的肌理效果技术手法。

撒盐法

撒盐法是指将精盐撒在湿润的画面上，让盐粒吸收其周围的颜料，使得画面炸开一个个小的雪花状效果的技术手法。这种手法和滴水破色法有异曲同工之妙，即使其产生一部分颜色空白，只是滴水破色法是用水滴冲开一部分颜料，而撒盐法是用盐粒吸收部分颜料。下面以画一朵蒲公英为例，具体讲述撒盐法的应用。

先在纸面刷一层水，这么做不是为了混色，而是为了得到渐渐淡化的色团边

缘；再用天蓝、范戴克绿和暗绿混色（这里用的颜料品牌是美捷乐金级水彩颜料套装34色）。

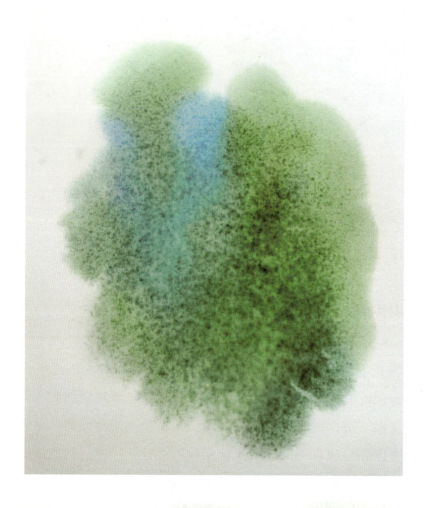

天蓝　　　　范戴克绿　　　暗绿

将食盐按环形撒在潮湿的纸面上。

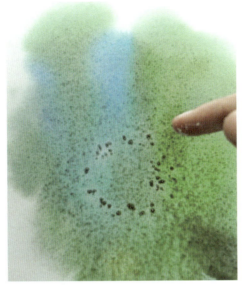

根据画面需要，逐步加大环形位置的盐粒量。通过观察可以看到，相对湿润的地方炸出的花纹淡且大，比较干燥的地方炸出的花纹清晰且小，这是因为盐粒周围所吸收的颜料量不同而造成的。

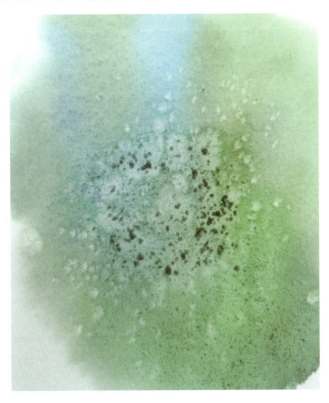

待颜料完全干透后,将纸面上多余的盐粒扫掉,再用范戴克绿画出蒲公英绒毛下细长的花丝。

将花丝画好,再画出茎和叶子。这样一幅简单的小画就完成了。另外,还可以用这样的撒盐法画雪花、特殊背景、毛发等。

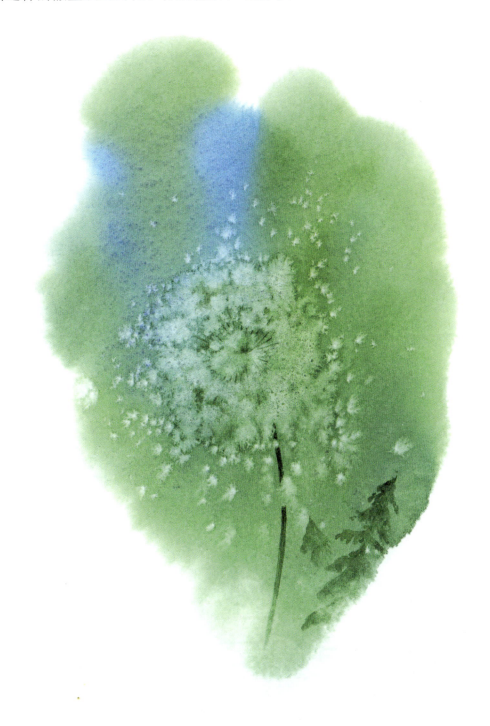

按压卫生纸法

用卫生纸按压纸面可以形成部分颜色不同程度的缺失，这种用按压吸去颜色的方法用途颇广，可以帮助提亮主体、虚化边缘、淡化脏污等，也可以按压出一些淡色的压纹。

控制压纹的位置，还可以做一些简单的云朵图案。更多的用法有待读者自行开发。

4

水 彩 特 性

透明度

　　与油画、蜡笔画、彩铅笔画等使用的画材不同,水彩绘画所用的颜料(透明水彩)在遮盖力上并不强,透明性好反倒是水彩画的一个特点。观察下图可以发现,在耐水的黑色墨水上平涂几个水彩色块后,在有的色块和墨水重叠的部分能看到少部分颜色,如黄色、红色、绿色和天蓝色,而在最下方的深蓝色和靛蓝色不明显,这是因为水彩的透明度和水彩制作的材料有关,与色相、明度等无关。而透明度高的水彩更容易显露出它下面画过的颜色,不过这并不是一幅画是否"通透"的原因。

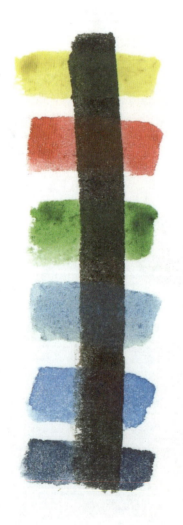

着色度

由于水彩颜料是借助水为媒介，以沁入到纸面里来形成各种绘画效果，那么颜料沁入到纸张的能力大小也是水彩的特性之一。下图是颜料画在纸面上一段时间后，用卫生纸擦掉浮于表面的一部分颜色。对比颜色沁入纸张的程度，可以发现，擦除颜料后所显示的颜色越与原来的颜色相近，其着色能力越强。也就是说，在这个颜色上叠加绘画越不容易被带掉色，干透的颜料也越显色。当然，也不排除个别纸张的性质不同造成的影响。

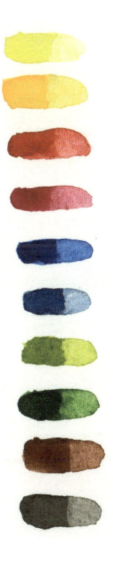

调色

水彩颜料也和其他绘画颜料一样,有色相、明度和饱和度。一般一套颜料在出厂时已经由明度高(一般黄色)至明度低(紫色明度最低但一般将黑色放右下角)从左上角到右下角排列好了。在调色时要注意:饱和度高的颜料(下图上面的三款)和饱和度低的颜料(下图下面的三款)混合,容易得到降低饱和度的颜色,如在画阴影时,要在固有色中加入降低饱和度的靛蓝、褐色、佩恩灰等颜色。

饱和度都高,冷、暖色混合极易得到明度很低的颜色。

越多的颜色混合得到的颜色饱和度就越低。

而饱和度本身就低的颜色（已经经过混合调和），它们再次混合，饱和度只能更低。

当然，绘画并不是饱和度高或低就是好的，要搭配处理。

环境色

在写实画中，特别要注意环境色的运用，会使得画面更真实且画面更和谐。在水彩画中的环境色比较好处理，由于水彩的特性，在固有色画完之后，用叠加的方式来画环境色，既能保持固有色的色彩，也能表现出后添加的环境色。切记：不可将固有色和环境色调和后再画，那将是一种新的颜色。

如下面的案例，玫瑰花的叶子与茎上用叠色添加了花朵的粉红色，这使得叶子与茎和花朵更贴合，但是如果把绿色和茎的颜色与粉红色的环境色混合在一起，就既看不到茎的绿色，也看不到环境色的粉红色。

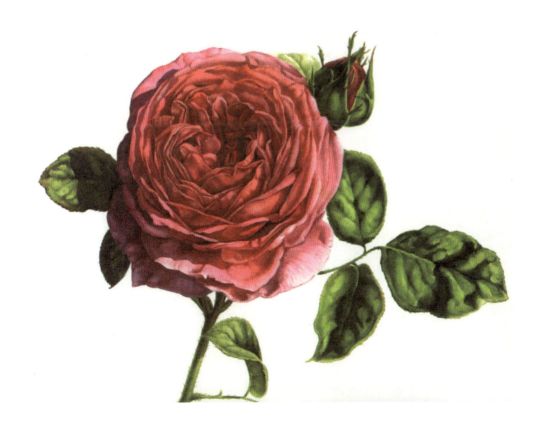

5

水彩技法应用案例

静物案例——海螺

选择结构复杂但是环境简单的海螺作为写实课的开始,在这节课主要练习混色、叠加的晕染平涂,这也是水彩画中常用的基础绘画技法。

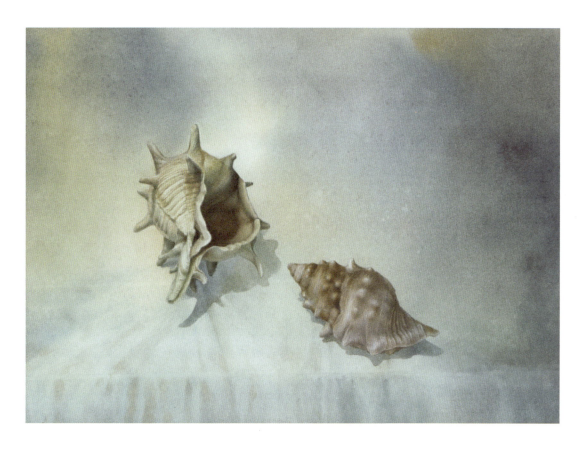

本案例会用到的颜色(以美捷乐金级水彩颜料套装 34 色为例):

赭黄 1 号 　　普鲁士蓝 　　靛蓝 　　范戴克棕

亮紫色

构图

海螺是由中间球形区和两端尖锐部分组合而成的，在螺体上有突刺和纹理。

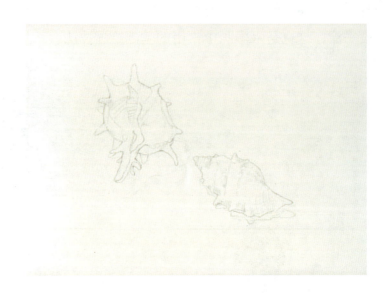

背景

将清水平涂在除了海螺之外的所有部分，在水量比较充沛但还不至于流动的湿润度下，用普鲁士蓝、靛蓝和赭黄1号调淡色，交替画在画纸上。

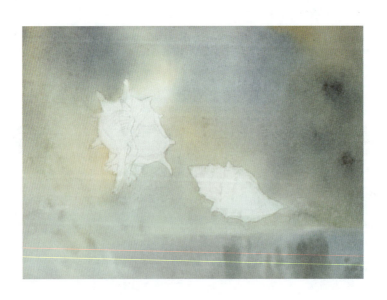

用普鲁士蓝和靛蓝调出淡色，画出背景中桌布的褶皱，再用范戴克棕和赭黄1号将褶皱颜色加深，使得褶皱颜色更丰富。用普鲁士蓝和少量靛蓝调色，画海螺阴影深色的部分，再用范戴克棕和赭黄1号的混合色衔接，一直画到海螺阴影的浅色部分。

海螺上色

用赭黄1号和少量范戴克棕调和的颜色给海螺画底色，再用靛蓝和普鲁士蓝调深色，画海螺突刺的阴影部分。

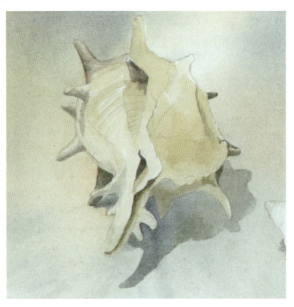

用范戴克棕和赭黄 1 号的混合色画海螺左侧的纵向与横向纹理,再用靛蓝和少量普鲁士蓝调和的颜色加深纹理。

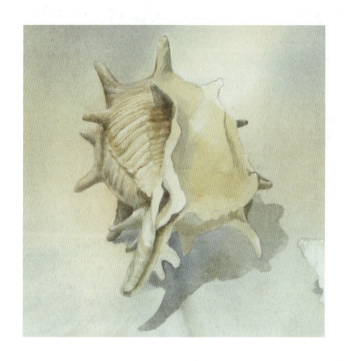

用范戴克棕和靛蓝调深色,画海螺口内的暗部。

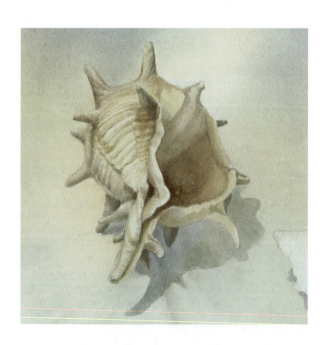

依旧用上一步的颜色,将海螺口内部加深,并且着重加深海螺口内的结构明显处。

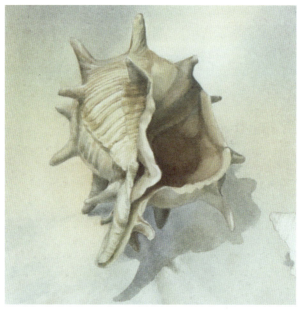

交替使用纯色的范戴克棕和靛蓝,将海螺口的结构加深,并且着重加深有弧度部分的交界线。所有的加深步骤都是为了让海螺更立体,明暗对比更突出,但是颜色要晕染得自然,不要让颜色变化太突兀。

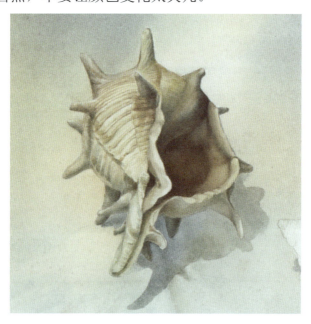

用普鲁士蓝、靛蓝和亮紫色调和成暗紫色，画另外一个海螺的底色。

用范戴克棕和少量赭黄1号调和的颜色画该海螺表面的纹理底色。

还是用上一步的颜色，将混合颜色再调深，从海螺尖端开始一点一点地加深海螺的纹理，并且小心地留出突刺部分，晕染即可，使得颜色产生深浅变化，塑造海螺的肌理感和立体感。

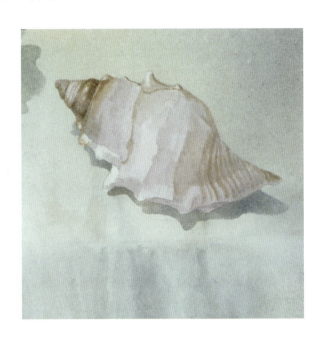

还用上一步的配色一点一点地向下画，同样留出突刺，晕染一下。

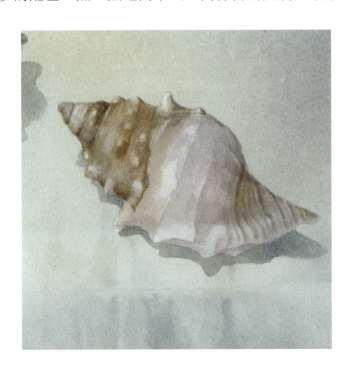

用靛蓝和范戴克棕调和的深色将海螺突刺周围部分加深。

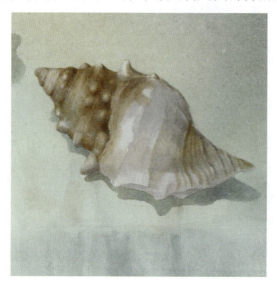

继续将整个海螺上色完毕，这幅画就完成了。

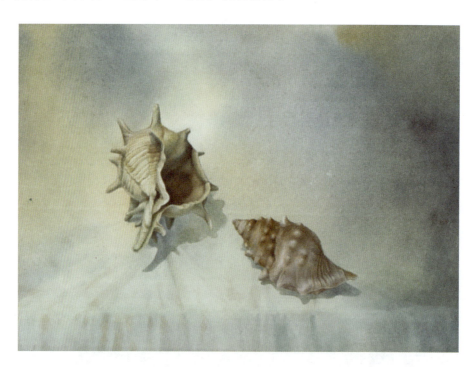

小贴士：这幅画的难点有两个：一是背景色要舒缓自然，要求刷水的量稍微大一些，但是不能大到颜料融合太充分，甚至混色失败；二是海螺的上色，要冷暖交替来使用，并且加深要果断，过渡要自然。

风景案例——泊船

这节课画一艘停泊的小船,在加强背景控制能力的同时再多练习一下平涂、接色、晕染等技法,且在构图上的透视也更复杂,还将锻炼一下逻辑分析能力。

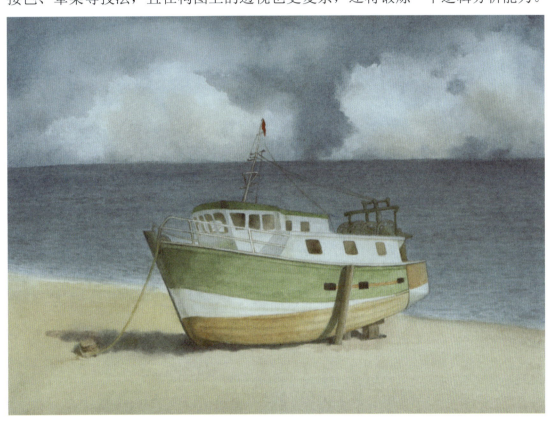

本案例会用到的颜色(以美捷乐金级水彩颜料套装 34 色为例):

靛蓝　　　范戴克棕　　　霍克绿　　　普鲁士蓝

生赭　　　玫瑰茜草红

构图

先在画面中间偏下的位置画出一艘停泊的船只。

将船只线条勾画清晰,在船只的后面画一条倾斜的海岸线。

背景上色

将普鲁士蓝和靛蓝色调成淡蓝色备用。在船只背景处，将海和天空部分平涂水，再用所调的淡蓝色画出背景底色。

背景要分三部分来画：将范戴克棕和靛蓝调暗色，平涂船下面的沙滩；将最上方的天空区域平涂水，将刚刚所调的范戴克棕和靛蓝混色调淡，画在天水相接的部分，用靛蓝和普鲁士蓝调的颜色涂中间的海水部分；等天空的颜色干了，再次刷水，用靛蓝和普鲁士蓝调合的颜色将天空加深，留出云彩的位置。

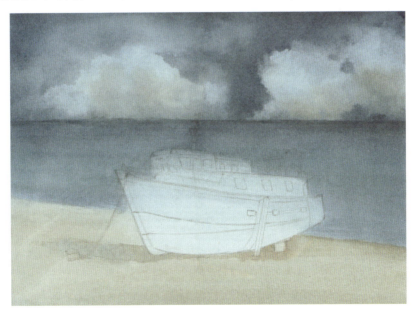

用靛蓝和普鲁士蓝调和的颜色将海面加深，用平涂的方法即可，注意不要涂得太均匀，以稍微有参差变化的深浅条纹为上。

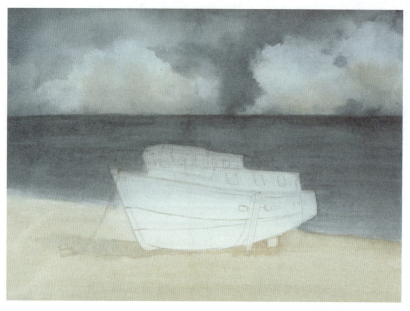

换小号笔，用靛蓝和普鲁士蓝调和深一点的颜色，在海面上加一些横向的条状点；这些点也要有疏密深浅的变化，或者将笔头用卫生纸捏干，蘸取少量颜料横向蹭出纹理也可以。用点画法画出来的海面纹理较朗润且通透，而用干皴法画出来的海面虽洒脱，却稍显干一些。

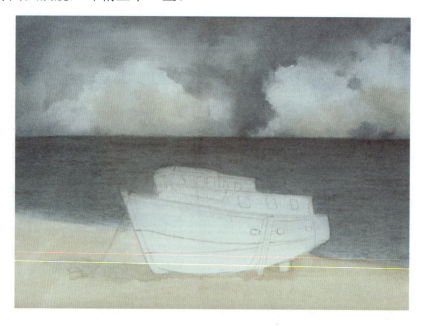

用靛蓝和范戴克棕调和的颜色画船底的阴影，用靛蓝色将船首下边的边缘阴影画出来。注意：因为船停在沙滩上，所以阴影不能太平滑，要有凹凸起伏的变化。用靛蓝色调淡色，将船头左侧和底部背光的部分上色，并用笔头蘸水将颜料晕染开。

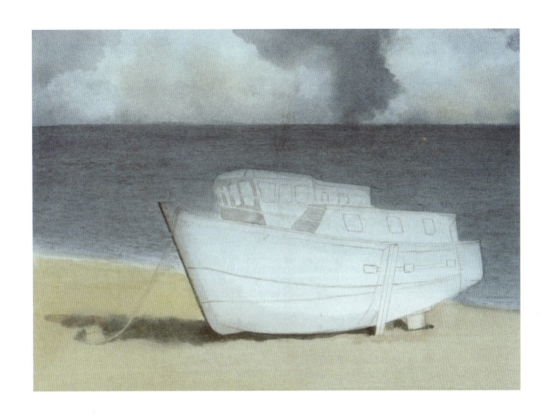

船只上色

用范戴克棕、霍克绿和靛蓝调成饱和度较低的黄绿色，给船体上色，注意：船只右侧受光区的颜色要浅一些，左侧颜色则深一些，颜色变化可以通过调整加水量来实现。同样，用生赭、范戴克棕和靛蓝调和的黄色给船体另一侧上色。调范戴克棕，画出支撑船只的木棍，用靛蓝色画出船体上的3个方形孔。

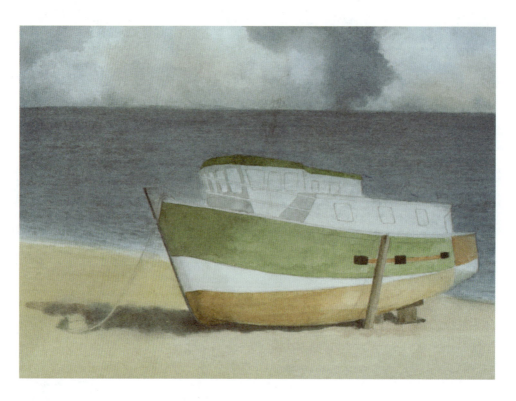

用靛蓝、范戴克棕和少量霍克绿调色,将木棍的阴影和船首背光区加深。加大霍克绿的比例后再调色,画出船尾的杆子。

用范戴克棕和靛蓝调色，调整颜色的深浅，用接色的方法来画船楼上的窗户，同时画出船只上的桅杆和定索、侧支索。

用玫瑰茜草红加范戴克棕调色，画出船顶端的小旗子，如果想要桅杆很突出，可以在上背景色之前用留白胶盖住，或者画完后用抛光笔或高光笔来提亮。

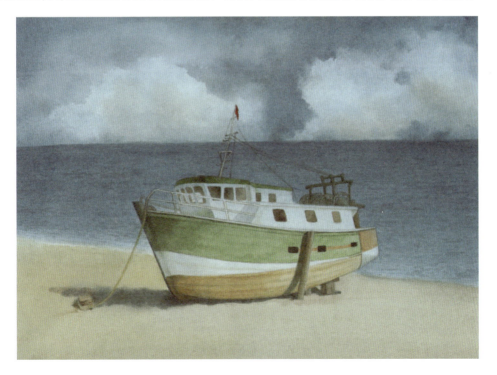

小贴士：这幅画的难点是背景色的控制，在之前的背景混色绘画中，只要掌握好颜料和水量等颜料自然融合即可，而这幅画中要控制颜料走向，使其塑造出云朵的造型，这就要求在刷水湿润程度大的时候画大背景色，等颜料半干了再点画云彩附近的颜色，利用水量大扩散大、水量少扩散小的特点来控制颜色的扩散程度。

建筑案例——乡间小屋

下面画一幅树木环绕的小屋，以接色和平涂技法为主，辅助一些干皴、晕染和混色技法。这是一个综合锻炼基础技法的案例。

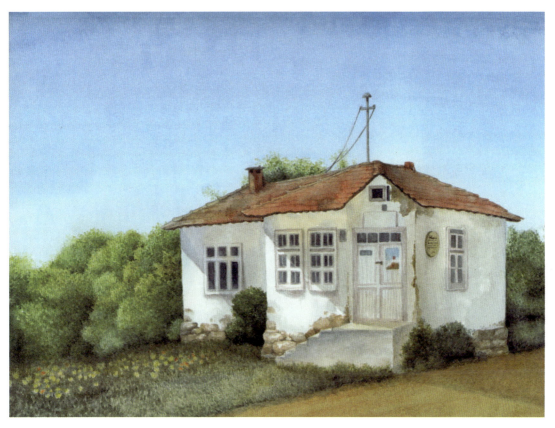

本案例会用到的颜色（以美捷乐金级水彩颜料套装 34 色为例）：

红棕　　深永固黄　　钴蓝1号

普鲁士蓝　　范戴克棕　　靛蓝　　永固红

赭黄1号　　生赭　　霍克绿　　范戴克绿

构图

勾勒小屋大概的外轮廓，画完所有平行的垂线之后，再画出屋顶和窗户等。

进一步画出小屋的细节。这个乡村小屋有个很特别的地方是，门独立开在一个墙面上，并且门上方的房檐也是独立出来的，在构图时要注意这一点。

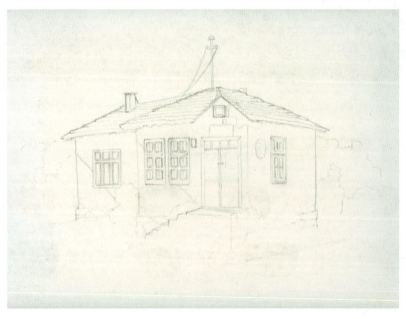

房屋上色

用钴蓝 1 号和普鲁士蓝调色备用,先将清水平涂在纸面上,再用刚调好的颜色从画面顶端下笔,画到房子周围,注意画到房子上方的颜色尽量少一些,多余的颜色要用卫生纸按压去掉。

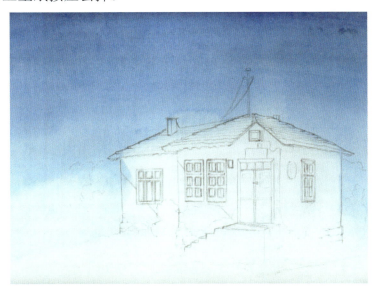

将房屋墙面阴影区域刷水,用深永固黄和范戴克棕调和一个颜色,再用普鲁士蓝和靛蓝调和一个颜色,在如下图所示的阴影区域做混合。

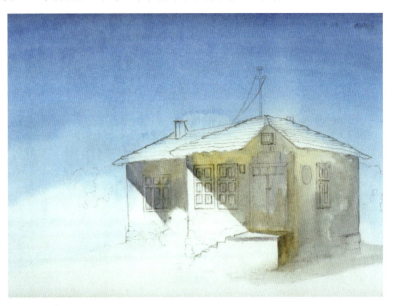

将范戴克棕调水,稍微淡化,画在屋檐顶部和边缘,再用红棕和永固红调和的深红色衔接画到屋顶的其他部分。

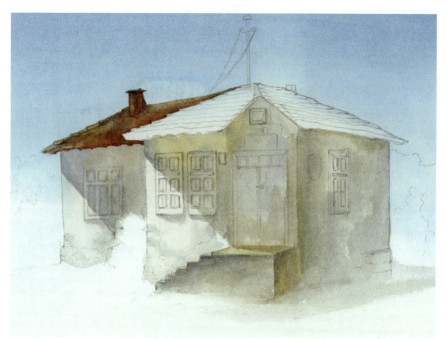

将所有的屋檐上色完毕,再用深红棕色将屋檐边缘的阴影处上色。

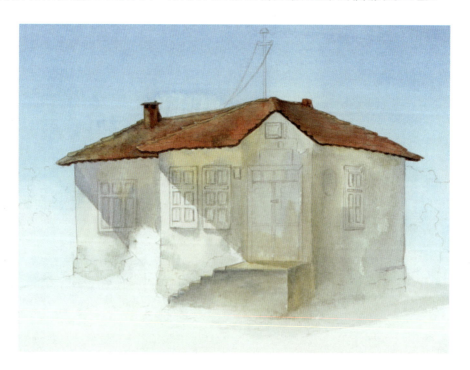

用靛蓝加少量的红棕调和一个颜色,将门窗的木质结构和阴影画出来。

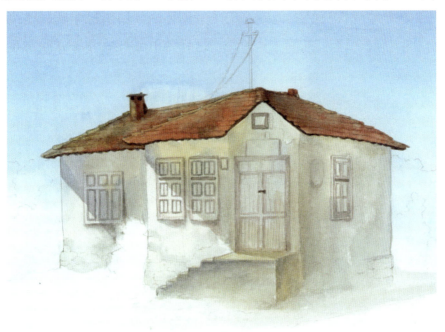

用靛蓝加普鲁士蓝调成的深色将小屋的窗户玻璃平涂上色。

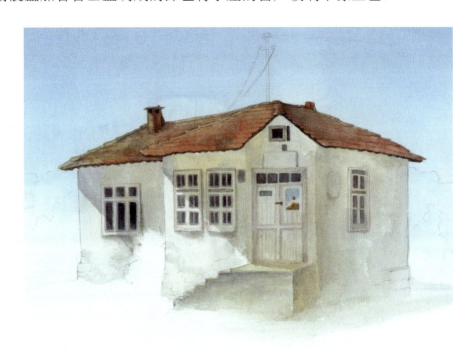

将靛蓝色通过加水量的多少来调整颜色的深浅，画出房子顶端的电线杆；用赭黄1号和范戴克棕调和的颜色画出房子右侧墙面挂着的原木牌。要注意的是，电线杆的左侧是受光区，右侧需要加深，这样使电线杆的光源方向和小屋的受光方向保持一致。

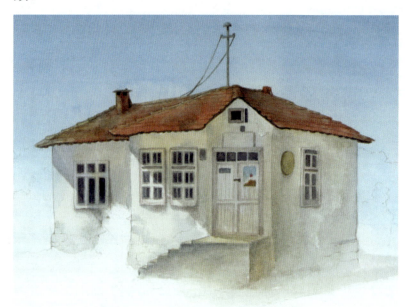

用范戴克棕在原木牌上写一些小字做装饰；用红棕、范戴克棕和靛蓝调和的颜色来画墙根部的石块，小块的平涂即可，记得加深缝隙的颜色。

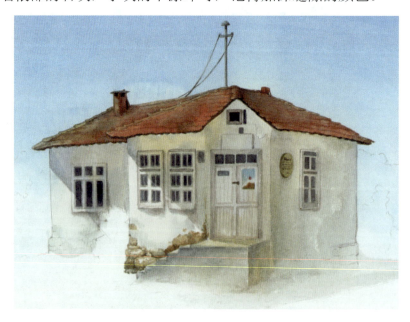

在石块的上色完成之后，继续蘸取上面步骤所用的配色，在门两侧墙壁的转折处画一些斑驳的色块，可以用干皴法来画，这样斑驳的质感更自然一些，也可以一点一点地点画出来，表现墙皮脱落的质感。

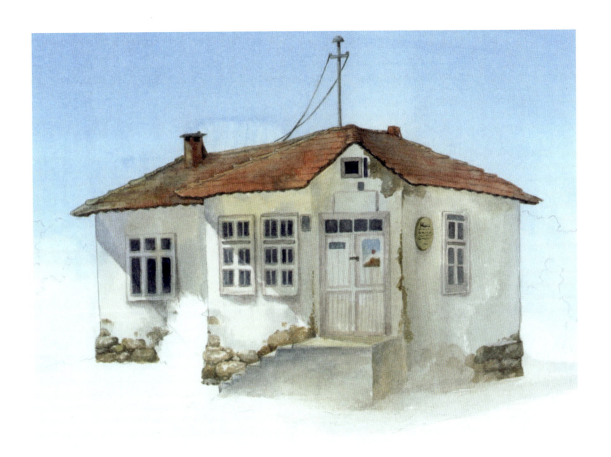

树木上色

用深永固黄和霍克绿调淡一些的颜色，将小屋周围和小屋前边的草地刷上底色。

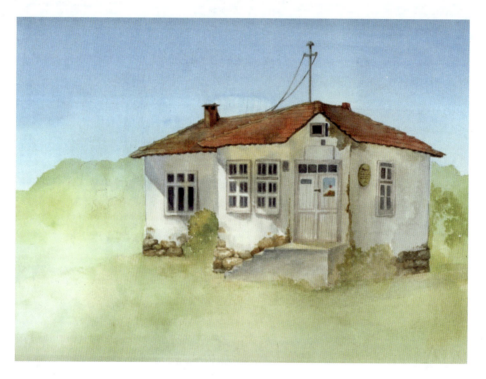

房前的一簇小灌木用生赭、霍克绿和范戴克绿点出深浅不一的斑点，塑造其层次，因左侧受光，颜色要浅些，而右侧和底部背光，颜色可深些，被房子阴影遮挡的部分颜色也深些。

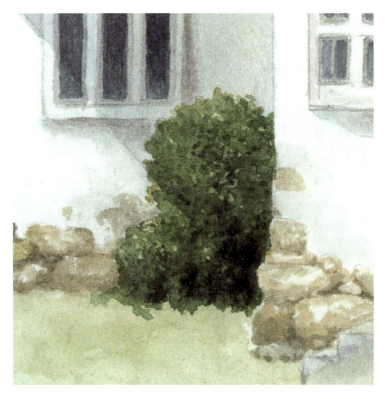

用赭黄1号、霍克绿和范戴克棕调和的黄绿色来画树木周围边缘的部分。

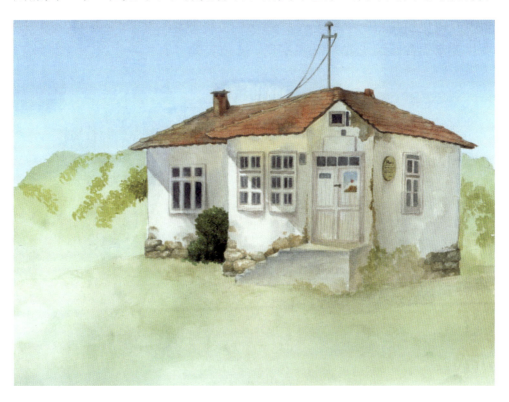

用霍克绿和范戴克绿调和的颜色点画在浅色的下边，注意控制斑点的疏密变化，使得总体颜色过渡自然。

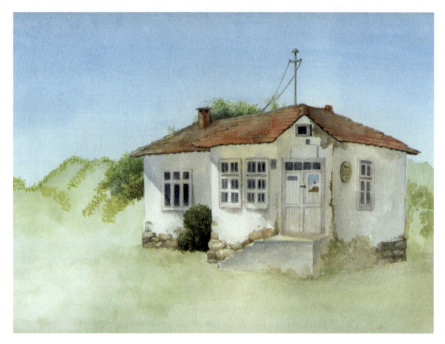

树木若想画得好，必须做好斑点的接色，也要注意层次的递进关系，斑点的深浅变化要根据叶子的受光情况来变化。

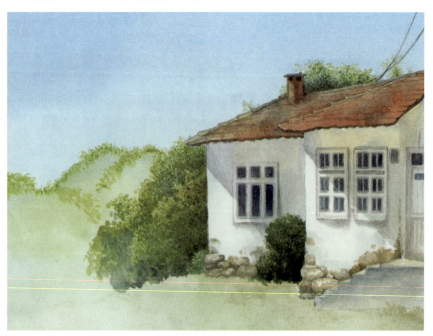

一个区域画好之后,再画下一个区域。另外,要注意,在画小屋后方的零星树枝时,颜色一定要清淡,以表现近实远虚的效果。

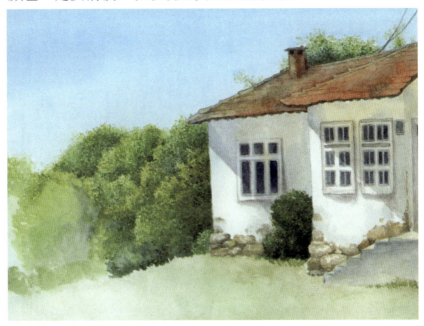

因小屋右侧的树木是在背光区,所以用到的黄色就更少一些,范戴克绿则要多一些,使该处树木颜色较深。

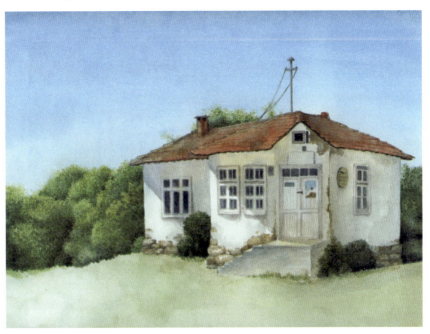

草坪上色

小屋前面的草坪用范戴克棕、霍克绿和范戴克绿调和的颜色来画，斑点要由上至下竖着来点，在草根部位颜色要深一些。

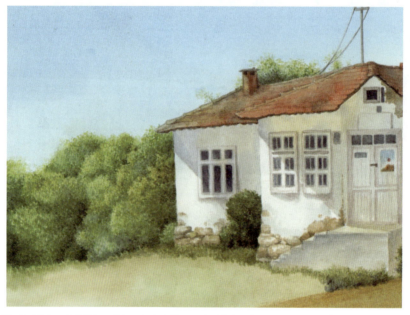

用范戴克棕加永固红或深永固黄调和的颜色点画出一些花朵，再将草丛围绕着的花画出来。

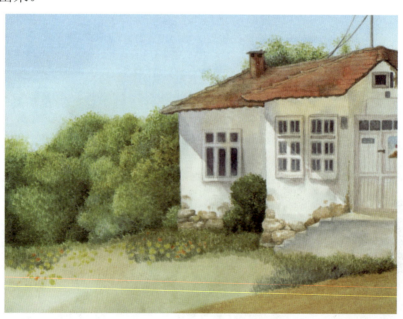

注意草叶的处理，在贴近树木处（距离视线较远的地方）颜色变化小一些且模糊一些，靠近路边的地方颜色变化大一些且清晰一些。

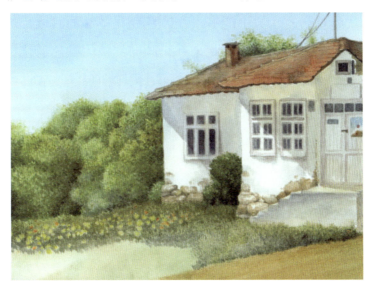

用红棕、赭黄1号、范戴克棕和少量霍克绿调和的颜色画出小屋右侧的路面，等颜料干透之后，用靛蓝画出小屋投射到路面的阴影。

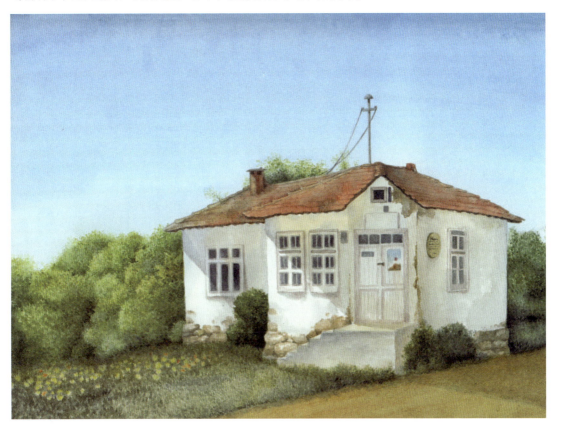

小贴士：这幅画的难点在于房屋的混色和接色，以及在给树木上色时的层次塑造。要做好这两点就要注意，小屋的混色要有冲突，不能特别融合，以此来增加墙面的斑驳感，所以刷的水量不能多，在颜色变化不够的时候，可以将所需要的颜色画在上面，再用水晕染开，以此来补充画面混色的颜色变化；而树木的处理则始终贯彻远处颜色淡且模糊，近处颜色深且清晰即可（近实远虚原则）。

植物案例——希斯克利夫玫瑰

　　希斯克利夫玫瑰是大卫·奥斯汀于 2012 年在英国培育出的新品英式玫瑰，强壮且美丽。希斯克利夫玫瑰花型巨大，复瓣 40 片以上，老式茶花香味，花色深红，显得热烈且深沉。植株高约到成人腰部，树冠直径达一米，与其他月季一样，多季节开放，是理想的园林园艺花卉。希斯克利夫玫瑰取名源自著名小说《呼啸山庄》。男主角希斯克利夫在自己最爱的女人凯西嫁给别人之后，开始对社会充满了仇恨并着手复仇，他死后葬在爱人的墓旁，就像这同名的深红色玫瑰一样昭示着他一生浓烈而无望的情感。

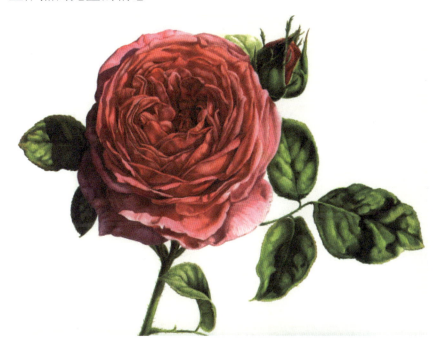

本案例会用到的颜色（以美捷乐金级水彩颜料套装 34 色为例）：

永固红　　　永固玫瑰红　　　绯红　　　亮紫色　　　焦赭色

乌贼黑　　　荧光粉　　　橘黄　　　赭黄 1 号　　　橄榄绿

范戴克绿　　　霍克绿　　　黄绿　　　暗绿

构图

先画一个正方形的框,在框内画出玫瑰花花瓣的边缘,在花朵右上角勾勒出花苞的外轮廓。

从较大的花瓣下笔,将花瓣边缘勾画清晰。

逐渐将整个花朵的花瓣勾画出来，通过观察可以看出，花瓣的排列十分有规律，中间区和最外围的花瓣松散，夹在二者之间的花瓣被挤压得相对平且密集。将右上角花苞的萼片勾勒出来。

进一步将右上角花苞的萼片勾画清晰，再画出大朵玫瑰的花茎和叶子。注意：叶子的锯齿状边缘要排列得规律一些。

花朵上色

花朵中心区上色

由于花瓣比较繁复，在上色时要间隔着画，等一片花瓣的颜色干透了再画与其挨着的其他花瓣。用永固红和永固玫瑰红调和的颜色画花瓣，而花瓣根部则加一些绯红。

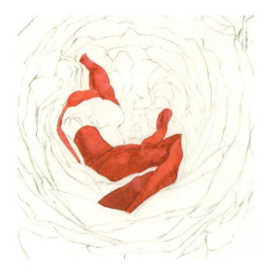

将中间区域的花瓣全部上一遍底色，在最中间的花瓣上加少许用亮紫色、焦赭色和乌贼黑调和的颜色，使得这部分颜色更深一些。

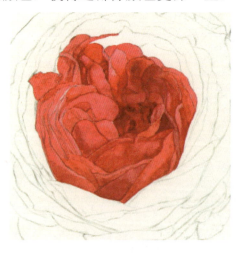

用焦赭色、亮紫色、永固红和乌贼黑调和的深色将中间部分的花瓣画出阴影。

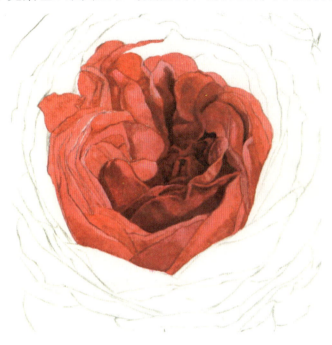

从这组花瓣的一侧开始画向另一侧,将上一步调和的深色颜料画在阴影最重的地方,再用笔蘸清水,将阴影颜色浅的地方淡晕开。

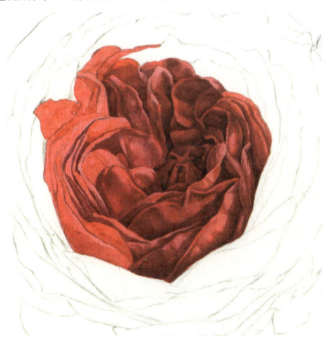

在画的过程中要注意，所有花瓣的受光区都是右侧，阴影向着左侧来投射。

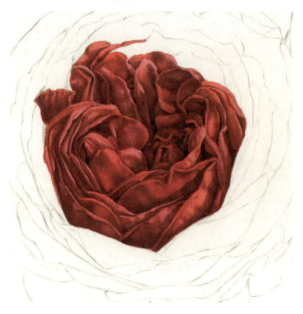

花朵夹层区上色

用荧光粉和永固玫瑰红做底色，画在花瓣边缘，再用永固红、永固玫瑰红和绯红调和的颜色衔接画在花瓣中间及根部，趁着颜料未干，最后用焦赭色、亮紫色和乌贼黑调和成稍深的颜色点画在花瓣根部。

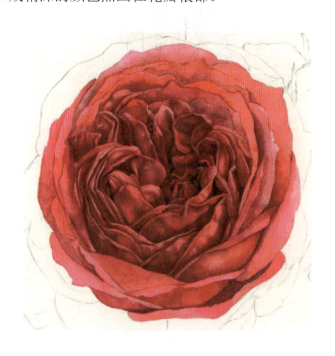

用焦赭色、亮紫色、永固红和乌贼黑调和的深色给稍外一圈的花瓣画出阴影和褶皱。

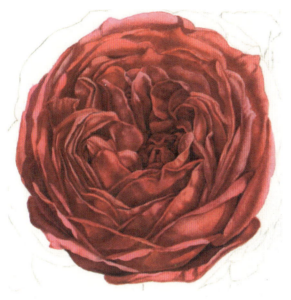

花朵最外围上色

最外围的花瓣底色分两种配色，左侧深色的两片用亮紫色、永固红和乌贼黑调和的颜色来画；右侧浅色的花瓣受光最多，用荧光粉、永固红和永固玫瑰红调和的颜色来画。

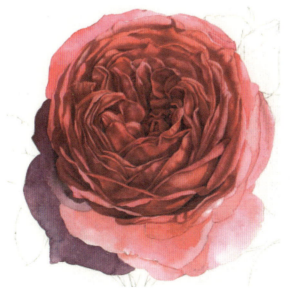

用永固红、亮紫色和乌贼黑调和的颜色将外围左侧深色花瓣画出阴影,并用永固玫瑰红和荧光粉将外围最上方的花瓣画出褶皱,再用永固红、亮紫色和乌贼黑调和的颜色将这个花瓣的左侧边缘阴影画出来。

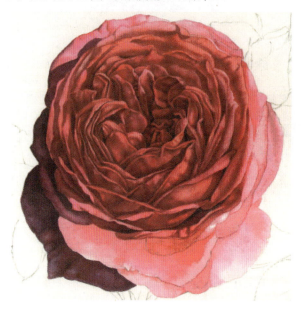

用永固红、永固玫瑰红和亮紫色加少许乌贼黑调和的颜色将外围其他花瓣的阴影和褶皱画出来;最后用荧光粉和永固玫瑰红调淡色,为右下角花瓣的高光处画出纹理。

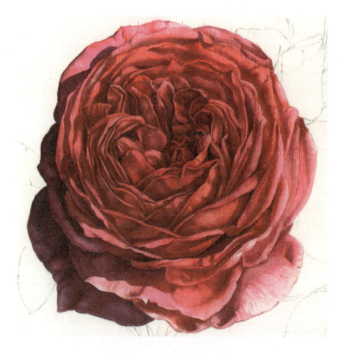

调整细节

用亮紫色和乌贼黑调成的深色将花瓣的缝隙处加深。加清水将该颜色调淡些,把花朵中心凹陷处的花瓣平铺一层此色,将颜色压深。这一步的整理很重要,可以使得整个花朵立体感更强。

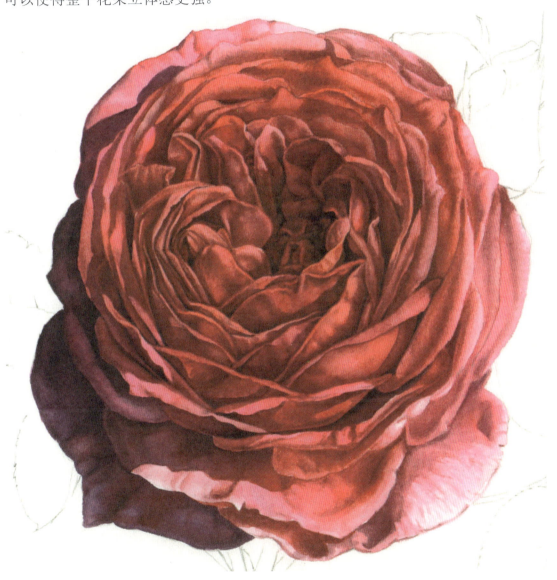

花苞上色

调橘黄色画花苞的顶端,再用永固红和永固玫瑰红调和的颜色衔接橘黄色向下画,一直画到花苞的根部。

用焦赭色、乌贼黑、永固红和绯红调深色,将花苞上的阴影画出来。

用赭黄 1 号和橄榄绿调和的颜色画萼片中间的部分，再用范戴克绿和霍克绿调和的颜色画萼片根部及深色部分，在趁着颜料未干时用焦赭色画萼片尖端。

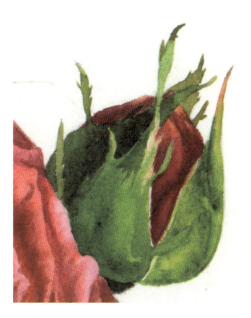

用范戴克绿、霍克绿和少许乌贼黑调深色，将萼片的阴影画出来，注意留出萼片边缘浅色的部分。

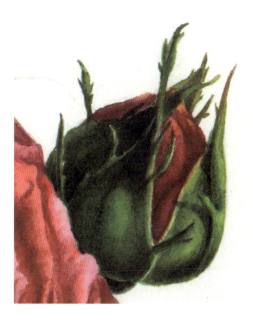

叶子上色

单个叶子上色

用黄绿、赭黄 1 号和橄榄绿调和的颜色给横向叶子上底色，趁着颜料未干，用淡的焦赭色画在叶子边缘。

用橄榄绿和范戴克绿调和的颜色画叶子的阴影。

用霍克绿、橄榄绿和范戴克绿调和的颜色将叶子上的起伏画出来，再用范戴克绿和霍克绿调成的深色将阴影加深。

将范戴克绿调浅，把叶子的起伏补画完全，再用范戴克绿加少许乌贼黑将阴影加深。要注意的是，阴影部分也并不是完全一致的颜色，随着叶子的起伏，重叠部分的阴影颜色也更深一些。

另外两片叶子上色

用黄绿、赭黄 1 号和橄榄绿调和的颜色给竖向两片叶子上底色,趁着颜料未干,用淡的焦赭色画在叶子边缘,由于这两片叶子受光更多一些,可以多加一些黄绿色。

用橄榄绿、暗绿和范戴克绿调和的颜色画叶子的阴影。

用橄榄绿和范戴克绿调和的颜色加深补全阴影，并且画出叶柄和叶柄上的小刺。

将范戴克绿调浅，把叶子的起伏补画完全，再用范戴克绿加少许乌贼黑调和的颜色将阴影加深，同时将叶柄两端也加深。

背光叶与侧叶上色

用赭黄 1 号和橄榄绿调和的颜色画背光叶子中间的部分，再用范戴克绿和橄榄绿调和的颜色衔接画到叶子根部，用焦赭色画叶子的边缘。为使叶子形态更多样化，这片叶子的边缘更干枯一些，焦赭色也就多加一些。

用赭黄 1 号、橄榄绿调和的颜色画侧叶、叶脉和叶柄的底色，并在叶子边缘加一些焦赭色。

用范戴克绿和橄榄绿调和的颜色画背光叶片的阴影。

用范戴克绿和橄榄绿调和的颜色将侧叶和叶柄的阴影画出来（注意留出叶片转折部分的锯齿状边缘），并画出叶柄上的小刺。

用范戴克绿和少许乌贼黑调和的颜色将背光叶的阴影补全且继续加深。

用范戴克绿和少许乌贼黑调和的颜色将侧叶的阴影补全且继续加深。

被遮挡的叶子上色

为凸显主次关系,将花朵后面和完全背光被遮挡的叶子进行虚化处理,细节刻画要比其他叶子弱一些。

用赭黄 1 号和橄榄绿调和的颜色将被花朵遮挡的叶子的大概起伏画出来,注意留出叶子左右两部分的高光区。

用霍克绿和范戴克绿调和的颜色将背光处被遮挡的叶子平涂上色。

用橄榄绿和霍克绿调和的颜色（稍微深一点）将背光的叶子画出一些脉络起伏，注意不要太实，要浅淡地画出来。

用范戴克绿和乌贼黑调深色，将背光处被遮挡的叶子的叶脉画出来。

花茎上色

用橄榄绿、赭黄1号和霍克绿调和的颜色将花茎和花茎分叉处的小叶子上色。

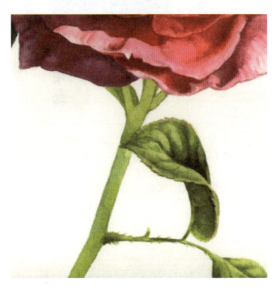

用橄榄绿、范戴克绿和霍克绿调和的颜色将花茎的阴影画出来,注意阴影一侧与受光一侧的过渡尽量自然,要用少量水慢慢晕染开,不要使得阴影太生硬。

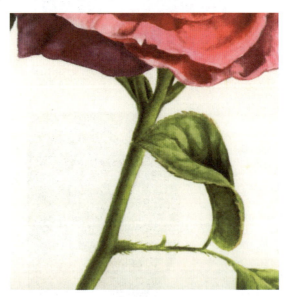

用范戴克绿和乌贼黑调和的颜色将花朵和叶子在花茎上的投影画出来，并且画出花茎上的小刺。用调淡的永固红将这部分阴影叠一层色，使得这部分阴影有了花朵的环境色，这幅画就大功告成了。

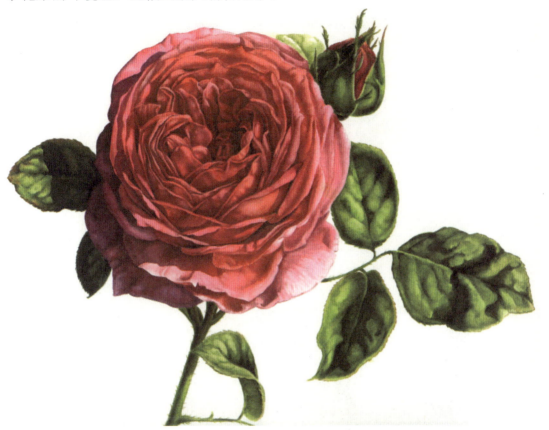

小贴士：这幅画的难点在于光线的处理，落实到技法部分要注意两个方面：一方面是花瓣的整体性与差别性，花瓣大体的配色是一样的，但又有细微的差别，处理好这部分的不同会是花朵活而不僵的关键；另一方面是在画花朵和叶子的阴影时，一定要果断地加深，这样层次和光感才会表现出来。

植物案例——甜瓜

在画过写实重彩的植物花卉之后,再来画一个淡彩植物甜瓜,重彩和淡彩的区别并不是颜色的轻重而是叠色的多少,本案例练习用较单薄的颜色来塑造一个事物。

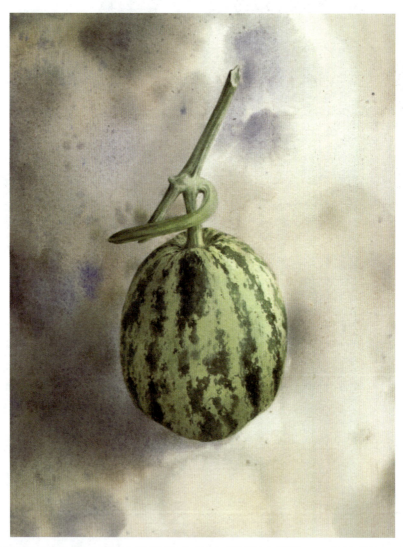

本案例会用到的颜色(以美捷乐金级水彩颜料套装34色为例):
范戴克绿 　范戴克棕 　橄榄绿 　靛蓝 　普鲁士蓝
柠檬黄

构图

先用长线条将甜瓜的大致轮廓塑造出来。

修改线条,去掉多余的线并且将甜瓜表面的纹理区域标记出来,纹理不用画得太细致,能区别开疏密和大小变化就可以。

背景上色

用清水平涂甜瓜背景部分,再用范戴克棕、靛蓝、橄榄绿和普鲁士蓝混合调成的颜色交替点画在背景部分,做一个大的混色。用卫生纸将沁入甜瓜的颜色沾去一些,不过也不用太细致,因为这幅画的风格特点是甜瓜边缘虚化。

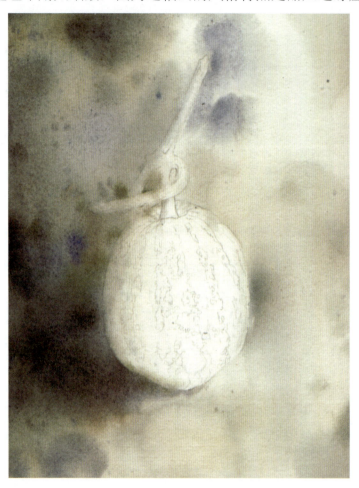

甜瓜上色

用柠檬黄和橄榄绿调淡色,画甜瓜右上方的受光部分,再用范戴克绿接色,画甜瓜左侧和下方背光的部分。

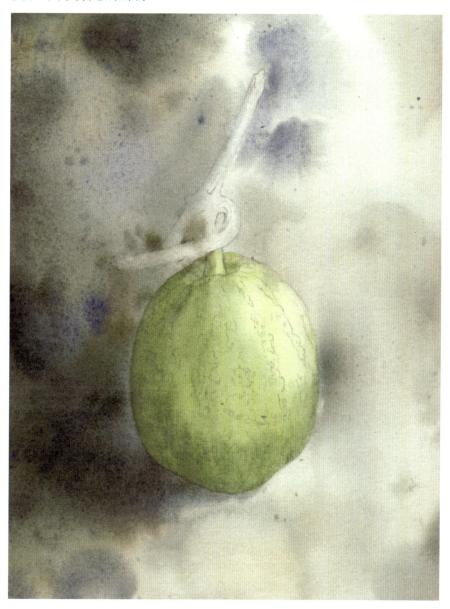

用同样的方法给甜瓜的茎上色，并且用范戴克绿和靛蓝混合的颜色画甜瓜背光的部分，再用水晕开，画向甜瓜受光的部分，用这种晕染的方式来加深甜瓜的暗部。

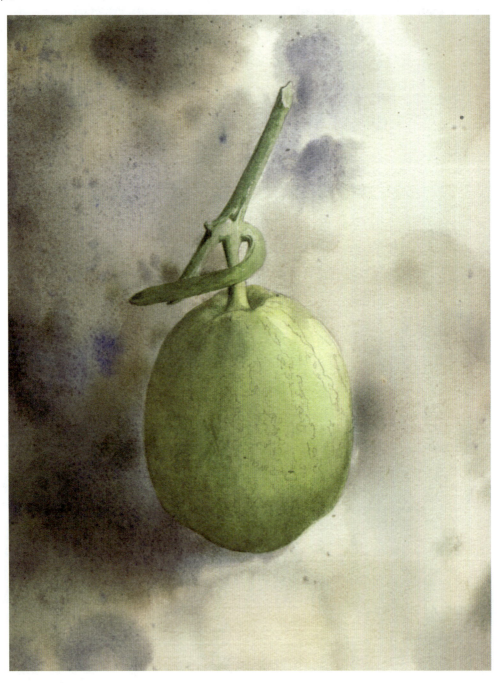

用浓郁的靛蓝和范戴克绿调和的颜色将茎的纹理画出来。

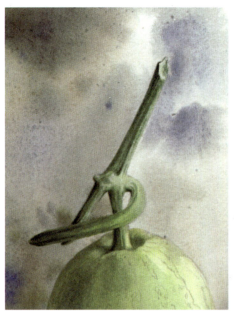

依旧用范戴克绿和靛蓝调和的颜色画甜瓜的脉络。注意：甜瓜的纹理在根部和蒂部两端要收窄，中间宽一些，并且顺着甜瓜表面的弧度分布。

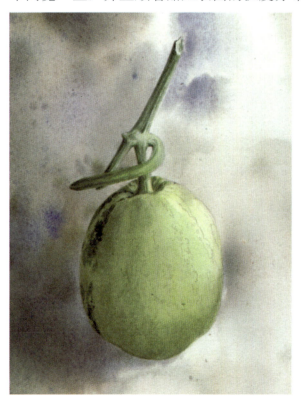

用同样的方法，一条一条地画出甜瓜的纹理。

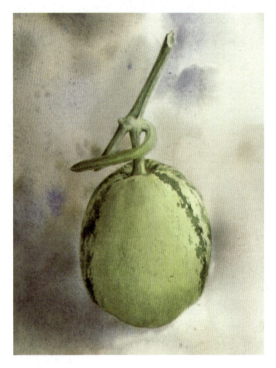

在画中间部分的纹理时，把颜色调和得比右侧受光区的颜色深一些。

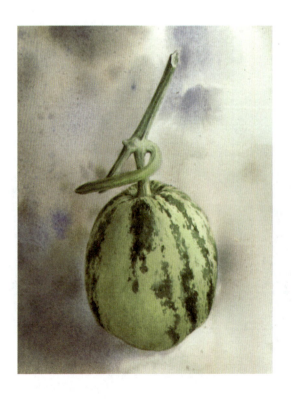

把所有的纹理画完,随时调整。受光区的纹理颜色淡一些,背光区的纹理颜色深一些,这样的纹理才更自然、更贴合甜瓜的特点。

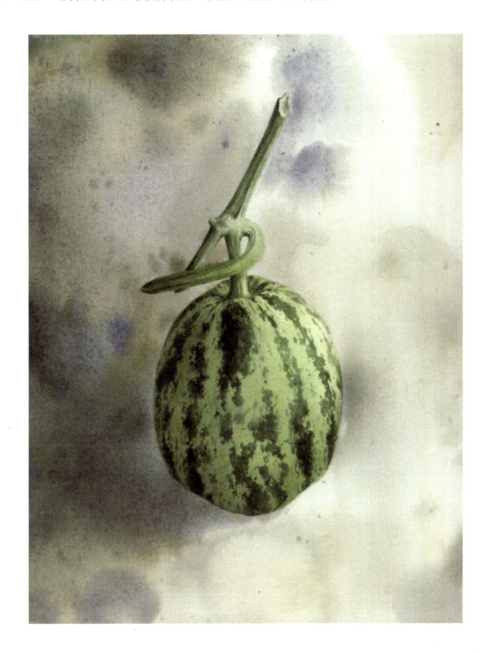

小贴士:这幅画比较难塑造的是背景部分,要想混色混而有别,要注意的是刷水量不要太大,或者刷水后待水渗入纸张一会儿,等纸表面的浮水不是很多的时候再进行混色。要着重加深甜瓜左下方背光的部分,这样就得到理想的背景了。

风格案例——碎花帐篷

在一片白雪皑皑的林间,支起一顶小巧可爱的帐篷,是多么温暖又美好的存在。因为雪景多用冷色,帐篷适当地加入一些暖色来画,可以使得画面更为协调。本案例用了大量的接色、平涂和叠色等技法,案例整体风格偏向插画风,希望能通过这个案例拓展一下大家的绘画思路。

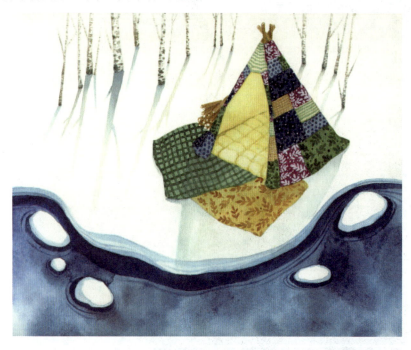

本案例会用到的颜色(以美捷乐金级水彩颜料套装 34 色为例):

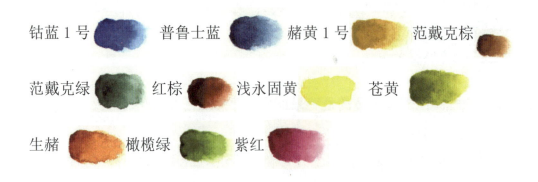

构图

先画一条稍微有弧度的曲线作为雪地的边缘，应用透视原理画出帐篷的骨架，再画帐篷的布面和厚实的垫子。

在雪地下方画一些椭圆形的雪块，漂浮在湖水之上；用直线条画出帐篷后面的白桦林、帐篷上不同布料的色块及帐篷旁边的柴火。

湖水与雪地上色

用清水平涂下方的湖面部分,再用钴蓝 1 号和普鲁士蓝调和的颜色画在湖面上,让颜料自然扩散,趁着颜料未干,着重加深雪块周围和湖水与雪地的相接处。

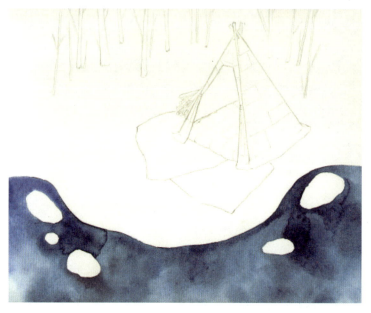

将上一步用的配色再加大普鲁士蓝的比例,沿着雪地和雪块的边缘画上阴影。再将颜色调淡,将雪地与湖水的相接处、雪块的边缘都画上淡淡的阴影,表现出立体感。

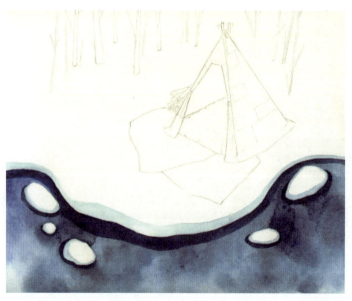

还是用普鲁士蓝和钴蓝1号调和的颜色将雪地与湖水的相接处、雪块周围画出水波纹。将颜色调淡，在雪地阴影处画一些横纹，使得雪地更有立体感和堆积雪的质感。在画雪地和湖面的时候用了相近色来画配色，这在插画风格绘画中经常运用，可以使得在塑造较为纯净的主题时颜色更简洁、清透。

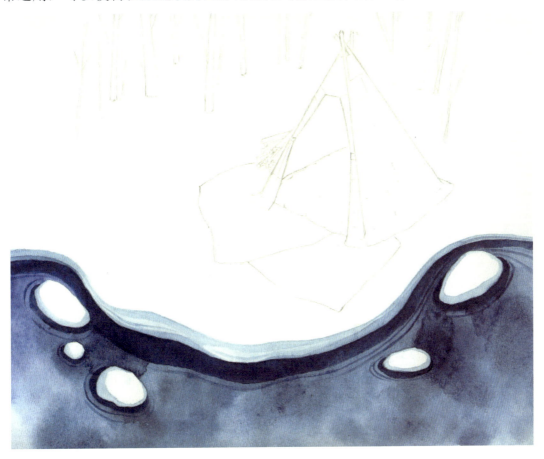

树林上色

用接色法，先将普鲁士蓝和钴蓝 1 号调和的淡蓝色画在树根部位，再用赭黄 1 号来衔接，画到树的影子边缘。画的时候要边画边调水，使得树影慢慢变淡。

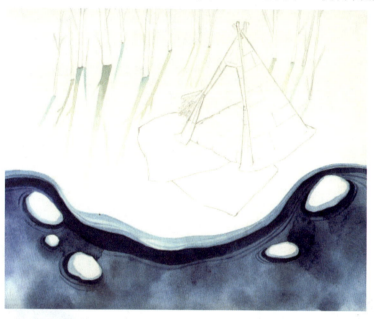

用赭黄 1 号和范戴克棕调和的颜色将树干边缘画出来；用上一步画树影的配色，将帐篷的阴影淡淡地画出来。

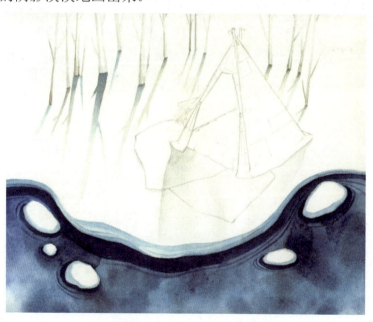

用普鲁士蓝、范戴克棕和赭黄1号调和的配色将树干上的斑纹画出来。注意：要在树根处加大普鲁士蓝的比例，越到树梢处颜色越淡。

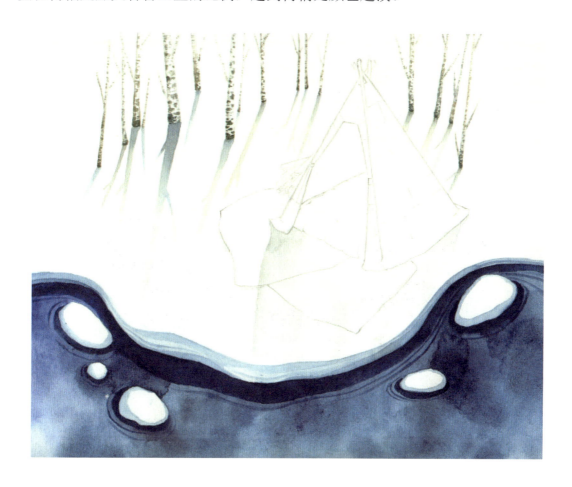

布毯上色

　　将范戴克绿调淡，画左侧毯子，再用赭黄 1 号画右侧毯子。

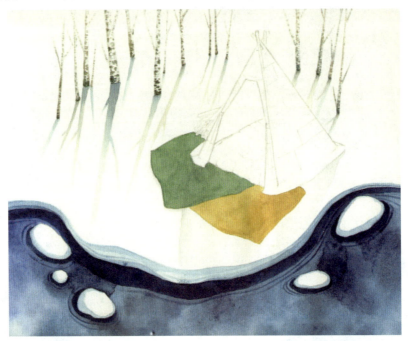

　　将范戴克绿调深，在左侧毯子上画出格子。要注意其起伏变化，格子的线条不要太直，否则不美观。

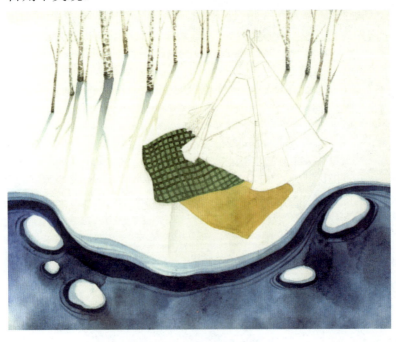

在赭黄1号中加一些红棕调色,给右侧的毯子画一些叶子花纹,再点缀一些大小不一的斑点。

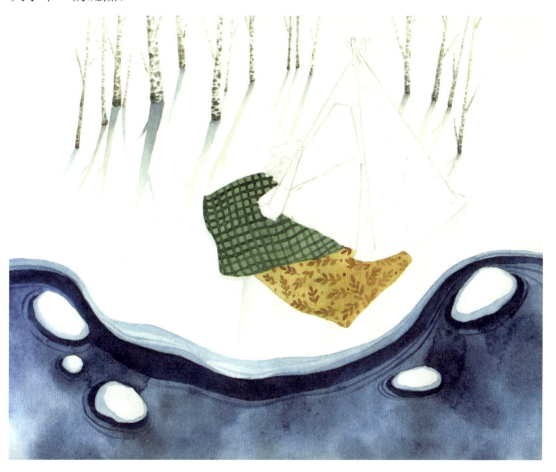

帐篷上色

帐篷花布上色

调配以下几种配色，尽量穿插开，平涂在帐篷的布料上：①浅永固黄和少量苍黄；②赭黄1号和生赭；③钴蓝1号和普鲁士蓝调和的淡色；④钴蓝1号和普鲁士蓝调和的深色；⑤范戴克绿和橄榄绿；⑥紫红和普鲁士蓝。

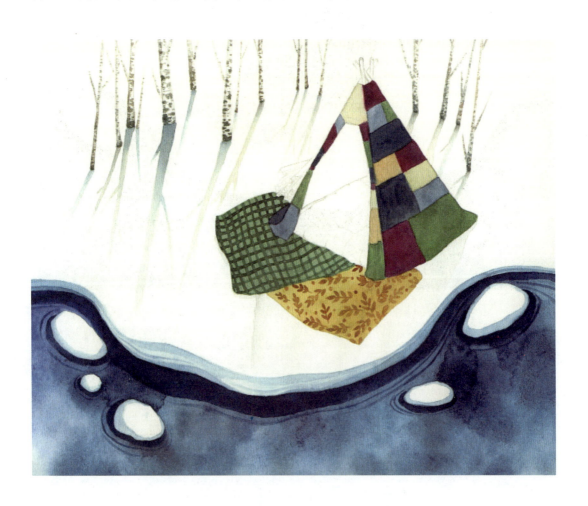

用普鲁士蓝调深浅两种颜色，将深色的普鲁士蓝在深蓝色布料上画花纹（用点画 4 个花瓣组成一朵花的方式），再用高光笔点在花芯中间；将浅色的普鲁士蓝画在淡蓝色的布料上（用排点的方式）。

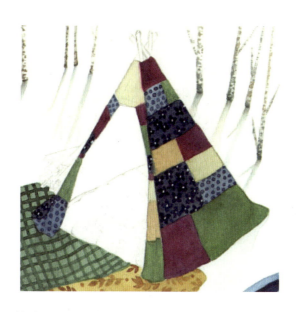

用橄榄绿和范戴克绿调深色，在帐篷深绿色布料上画叶子和斑点的花纹；再将颜色调淡，在浅黄色布料上画条纹；用生赭和赭黄 1 号调深一点的颜色，在黄色布料上画格子；用高光笔在紫红色布料上画叶子和斑点，可以发现，黄色的毯子和帐篷上的两种布料是同款不同色的样式。

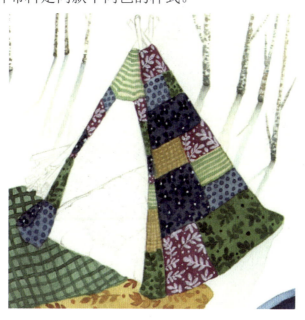

帐篷内部上色

用浅永固黄和赭黄 1 号将帐篷内部上色,可以先平涂一遍,再将颜料调得深一些,将帐篷内部深处再加深一下,使得靠近帐篷口的颜色相对淡一些。

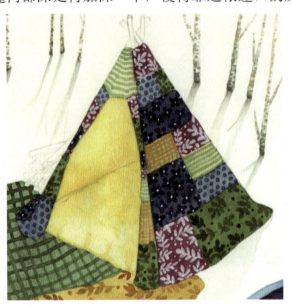

还是用上一步的配色,将帐篷里垫子的格纹状凹陷画出来。

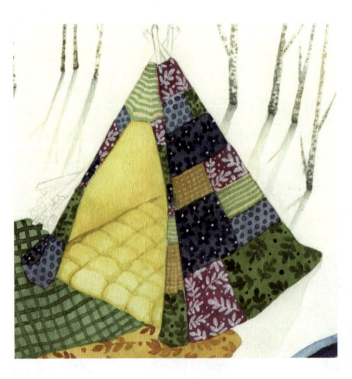

木柴与阴影上色

用范戴克棕和赭黄 1 号调和的颜色将帐篷的支架和帐篷旁的木柴上色,注意留出白色的横截面。

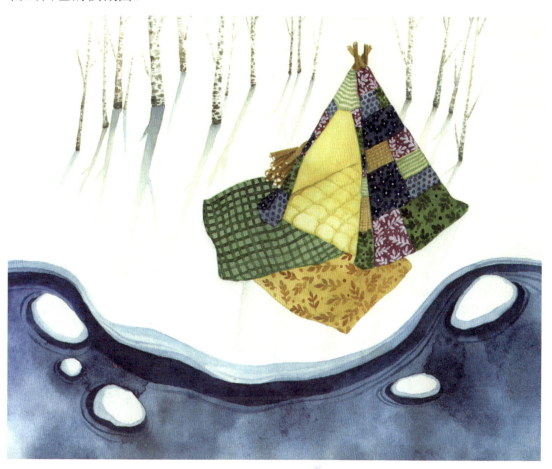

普鲁士蓝将帐篷的影子加深一下,这幅画就完成了。

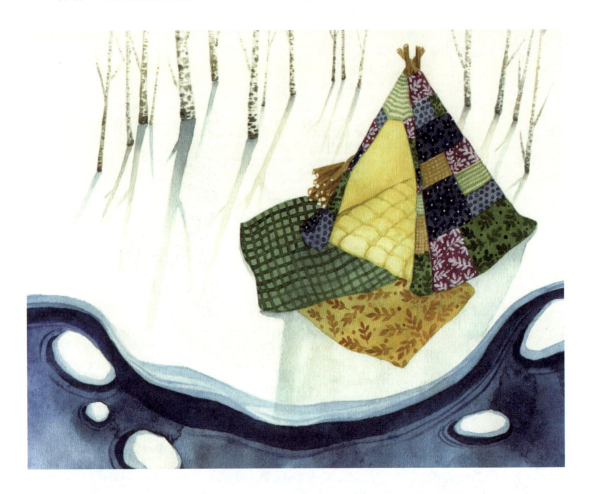

小贴士:这幅画的难点有两处:一是树干的花纹,要用笔尖横向来点画,并且要注意斑点的大小、排序自然;二是帐篷的花纹,虽然都是平涂上色,但是在绘画时每次笔头蘸取颜料要少一些,多次蘸取,以免颜料混合,使得花纹不清晰。最后,当给水面上色时可以根据个人偏好,加一两滴沉淀剂在调色盘里,可以让水面富有颗粒感。